Ten Essays on Art History

美术史十议

[美] 巫鸿 著

生活·讀書·新知 三联书店

图书在版编目（CIP）数据

美术史十议／（美）巫鸿著．—北京：生活·读书·新知三联书店，
2016.1 （2025.5 重印）
（开放的艺术史丛书）

ISBN 978–7–108–05299–5

Ⅰ．①美… Ⅱ．①巫… Ⅲ．①美术史–
中国–文集　Ⅳ．① J120.9-53

中国版本图书馆 CIP 数据核字（2015）第 066016 号

开放的艺术史丛书

美术史十议

丛书主编	尹吉男
责任编辑	孟　晖　杨　乐
装帧设计	宁成春
电脑制作	胡长跃
责任印制	董　欢
出版发行	生活·讀書·新知 三联书店 北京市东城区美术馆东街 22 号 100010
网　　址	www.sdxjpc.com
经　　销	新华书店
印　　刷	天津裕同印刷有限公司
版　　次	2016 年 1 月北京第 1 版 2025 年 5 月北京第 7 次印刷
开　　本	720 毫米 × 1000 毫米　1/16
印　　张	10.25
字　　数	100 千字　图 130 幅
印　　数	24,001–27,000 册
定　　价	69.00 元

（印装查询：01064002715；邮购查询：01084010542）

Copyright © 2016 by SDX Joint Publishing Company
All Rights Reserved

本作品版权由生活·读书·新知三联书店所有。
未经许可，不得翻印。

巫　鸿

作者简介

巫鸿（Wu Hung） 早年任职于北京故宫博物院书画组、金石组，获中央美术学院美术史系硕士。1987年获哈佛大学美术史与人类学双重博士学位，后在该校美术史系任教，1994年获终身教授职位。同年受聘主持芝加哥大学亚洲艺术的教学、研究项目，执"斯德本特殊贡献教授"讲席，2002年建立东亚艺术研究中心并任主任。

其著作《武梁祠：中国古代画像艺术的思想性》获1989年全美亚洲学年会最佳著作奖（李文森奖）；《中国古代美术和建筑中的纪念碑性》获评1996年杰出学术出版物，被列为20世纪90年代最有意义的艺术学著作之一；《重屏：中国绘画的媒介和表现》获全美最佳美术史著作提名。参与编写《中国绘画三千年》（1997）、《剑桥中国先秦史》（1999）等。多次回国客座讲学，发起"汉唐之间"中国古代美术史、考古学研究系列国际讨论会，并主编三册论文集。

近年致力于中国现当代艺术的研究与国际交流。策划展览《瞬间：90年代末的中国实验艺术》（1998）、《在中国展览实验艺术》（2000）、《重新解读：中国实验艺术十年（1990—2000）——首届广州当代艺术三年展》（2002）、《过去和未来之间：中国新影像展》（2004）和《"美"的协商》（2005）等，并编撰有关专著。所培养的学生现多在美国各知名学府执中国美术史教席。

目　录

一　代序："美术"小议 …………………………………………………… 3

二　图像的转译与美术的释读 …………………………………………… 15

三　美术史与美术馆 ……………………………………………………… 31

四　实物的回归：美术的"历史物质性" ………………………………… 49

五　重构中的美术史 ……………………………………………………… 65

六　"开"与"合"的驰骋 ……………………………………………… 79

七　"墓葬"：美术史学科更新的一个案例 ……………………………… 93

八　"经典作品"与美术史写作 ………………………………………… 111

九　美术史的形状 ………………………………………………………… 125

十　"纪念碑性"的回顾 ………………………………………………… 139

一 代序:「美术」小议

这本小册子所收的是我在 2006—2007 两年中为《读书》杂志"美术纵横"专栏所撰写的十篇文章。在应《读书》之邀开设那个专栏的时候,我感到首先有责任向读者说明它的内容。因此第一篇的目的便是开宗明义,正好借用作本书的小序。顾名思义,"纵横"是全方位的意思:经为纵,纬为横。此处又引申为时空两个轴线:纵指历史的发展,横指地域的延伸。但这个专栏的目的绝不在于对美术史进行时间和地域的系统整理,而更希望能够成为一个"纵横驰骋,惟意所之"的领域。每篇短文的主题或古或今,或近或远,或宏观或微观,从多种视角引出对美术史的反思和想象。

比较难于解释的倒是"美术"这个常见的字眼。实际上,我对选择这个词作为专栏的标题踌躇再三,主要原因有两个。一是"美术"一语是近代的舶来品,有其特殊的历史渊源和含义,是否能够用来概括中国传统艺术实在值得重新考虑。比如说古代汉语中的"美"可以形容食品、人物(主要是女性,但也可以是男性)、德行以至于政治,但却很少用于表彰艺术作品。宋元以后的主流文人画更是反对绘画的感官吸引力,其主旨与对视觉美的追求可说是背道而驰。但是当"美术"这个词从西方通过日本纳入中国语言之后,它马上给艺术创作规定了一套新的规则和目的。如画家胡佩衡就在 20 世纪初期写道:"而所谓美术者,则固以传美为事。"(《美术之势力》,载于《绘学杂志》)。鲁迅在 1913 年作《拟播布美术意见书》,文中第一句话就是:"美术为词,中国古所不道,此之所用,译自英之爱忒(Art)。"在说明了西方文化,特别是柏拉图美学中"爱忒"的含义之后,他指出美术足以辅翼道德、救援经济等种种用途,进而提出弘扬公共美术教育、保护美术遗址、促进美术研

究等一系列主张。在 21 世纪初的今天，我们可以清楚地看到鲁迅及其同志在近百年前对美术的鼓吹，包括蔡元培"以美育代宗教"的号召，都是他们所大力推倡的现代化运动的一个组成部分，目的在于弘扬西学、改革陈规。陈独秀和吕澂在《新青年》杂志上以《美术革命》为题展开对话时，陈特别提出这场革命的对象是传统中国画风："若想把中国画改良，首先要革王画（指清代以降在画坛上占正统地位的'四王'画派）的命。因为要改良中国画，断不能不采用洋画的写实精神。"因此当"美术"被引进的时候，这个概念有着非常明确的政治性和"现代性"。虽然时过境迁，这个词终于成为现代汉语中对古往今来所有艺术作品的泛称，但其意义变化的过程还没有被认真清理，而论者却已经把古代中国艺术的全发展描述成为一部"美的历程"。

我之犹豫使用"美术"的第二个原因关系到美术史的范围和内涵。实际上，这个学科即使在西方也从来没有过一个固定的和"科学"的定义。欧洲传统美术史研究以绘画和雕塑为大宗，19 世纪末至 20 世纪中占主导地位的形

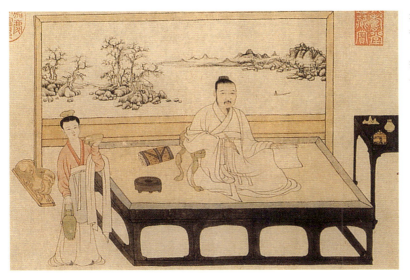

元朝大画家倪瓒肖像，画者可能为倪瓒挚友。画中倪瓒右手握笔，左手执纸，似乎正在构思着一幅即将着笔的画。

式主义学派深受进化论解释模式的影响，把艺术形式本身的发展演变，以及艺术家对美和完善的追求作为研究和说明的主要对象。但是这种学术取向在近二三十年来受到新一代美术史家的不断批评，而最有力的挑战则是来自美术史学史，即对美术史自身发展过程的审视。一些学者相当有力地证明了这个学科的不断变化着的内涵——包括研究的对象和问题、对材料的分类和所采用的分析模式——实际上都是不同时期与地区的特定历史现象，和该时期与地区的文化、政治、社会及意识形态密切联系。根据这种理解，甚至"美术"（fine arts）和"艺术家"（artist）这些基本概念也都必然是特定时期的发明，美术史学科的产生又是奠基于这些概念上的进一步发展。把这个理论拿到中国历史中检验一下，我们大致可以说，为观赏而创作的艺术品和创作这类作品的艺术家均出现于魏晋时期；在此之前

南京西善桥南朝大墓中发现的《竹林七贤与荣启期》砖雕。由200多块砖组成，人物形象皆以凸线构成，姿态潇洒，表情生动。其在南朝墓葬中的重复出现反映了当时朝野中对这类生性放达、不拘礼法的历史人物的推崇。

龙山文化高柄黑陶杯。薄如蛋壳，因而获"蛋壳陶"之称。放入酒水之后重心增高，极不稳定。所有这些特征都说明这个精美的器皿并非实用器物，而是作为一件礼器制造的。

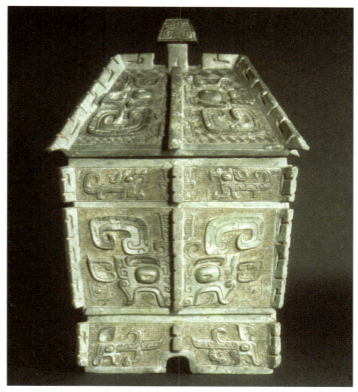

商代青铜方彝。器形有如一肃穆的宗教建筑，上面铸满神秘的饕餮纹，是祭祀祖先时使用的酒器。

的青铜、玉器和画像等作品首先是为礼仪和实用目的制作的，其作者则大多是无名工匠。虽然这些作品在晚近历史中获得了重要的商业和美术价值，但这些价值均为后代的附加和转化。

　　这种把美术史"历史化"的努力可以被看成是对传统美术史的解构，但其结果却并没有导致这门学科的消失或缩小，而是出乎意料地引起了它的迅速膨胀。换言之，新一代的学者们并没有退入被重新定义后的"为艺术而艺术"的缩小范围，而是把更大量"非美术"的视觉材料纳入以往美术史的神圣场地，其结果是任何与形象（image）有关的现象——甚至是日常服饰和商业广告——都可以成为美术史研究的对象。以我所在的芝加哥大学美术史系为

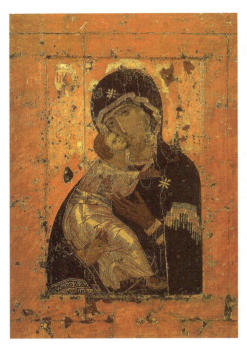

《弗拉基米尔圣母像》。这是最古老和著名的一幅拜占庭圣母像，于1311年从君士坦丁堡带到基辅，以后产生一系列奇迹，包括三次拯救了莫斯科城。

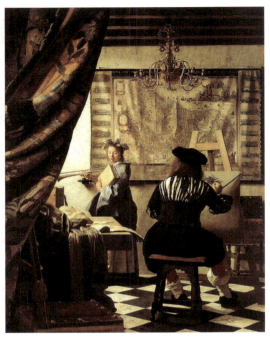

维米尔《艺术家工作室》。这幅作于1665至1667年间的油画是维米尔最大的传世作品，所表现的很可能是艺术家自己的画室。

例，目前的十几名教授中只有一两位仍继续专攻往日美术史中赫赫有名的大师和杰作，其他人的研究则是包罗万象，从教堂仪式和朝圣者的经验，到光学仪器的发明所引起的视觉行为的变化，从早期电影与游乐场中活动布景的关系，到美术馆陈列方式所引起的绘画风格的改变，从书籍、图片以至钞票的印刷，到文人、艺术家、商人、官僚组成的沙龙，从欧洲中世纪绘画中花草的医学价值，到现代法院建筑的权威形象。这些研究题目不再来源于传统的艺术分类；对它们的选择往往取决于研究者对更广泛的人文、社会及政治问题的兴趣。因此这些题目从本质上来说必然是"跨学科"的，其长处在于不断和其他人文和社会学科互动，对美术史以外的研究领域提供材料和施加影响

（这也就是为什么近年来美术史在西方学术中地位迅速提高的原因）。但是对学科的跨越也必然造成美术史本身的危机。研究者的身份日益模糊：不但美术史家越来越像是历史学家、社会学家、宗教学家甚至自然科学家，而且历史学家、文学史家和自然科学史家也越来越多地在自己的研究中使用视觉形象，有的甚至改行成为美术史家。在这一系列动荡和变化之中，"美术史"这个名词变得越来越没有传统意义上的学科含义。悲观者谈到学科的死亡，谈到"美术史"堕落成职业代号。但是从积极的方向想，也可能今日的美术史代表了一种新的学科概念：不再奠基于严格的材料划分和专业分析方法之上，它成为了一个以视觉形象为中心的各种学术兴趣和研究方法的交汇之地和互动场所。

所以当我试图给这个专栏起名的时候，我的第一个冲动就是找到一个新词，以概括这些虽然目前包括在美术史研究之内但又不能被"美术史"这个传统名称包含的内容。首先浮现的一种可能性是用"视觉文化"取而代之，这也是近年来美国美术史界的一个辩论焦点：一些学者认为视觉文化这个概念可以扩展美术史的范围和含义，更多学者则认为二者虽有重合之处但基本属于两个不同学术领域（此派学者认为文化研究和人类学关系密切，强调集合性人类行为，而美术史则是历史研究的一个分支，同时重视潮流和艺术家个人及其作品）。我虽然不太同意第一种看法，但与第二种学者的论点也不尽相同。对我来说，正如"美术"的概念一样，当代西方美术史研究中对"视觉"的强烈兴趣也是一个特定的历史现象，与架上绘画的产生、美术馆的普及以及心理分析在人文学科中的强烈影响息息相关。架上绘画（其在中国的对应物是独立的卷轴画）是为了观看而创造的艺术形式。在这种形式产生以前甚至以后，无数艺术品的首要目的并不是被

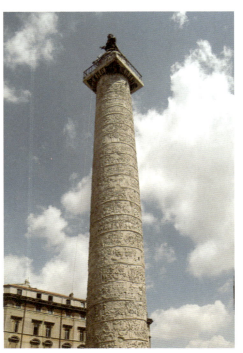
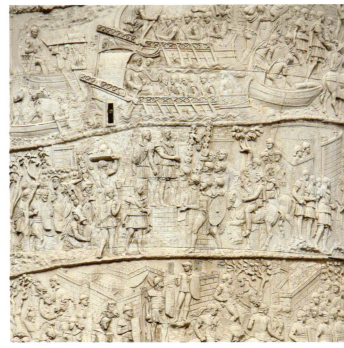

建于公元前 113 年的图拉真纪念柱，是罗马帝国艺术的重要代表作。柱高 27 米，柱顶上曾经立有图拉真皇帝的铜像，环绕柱身有 23 圈、长达 200 多米的浮雕带，详细地描绘了罗马军队征服达契亚人的历史。但是高处的图像在地面上完全无法看到。

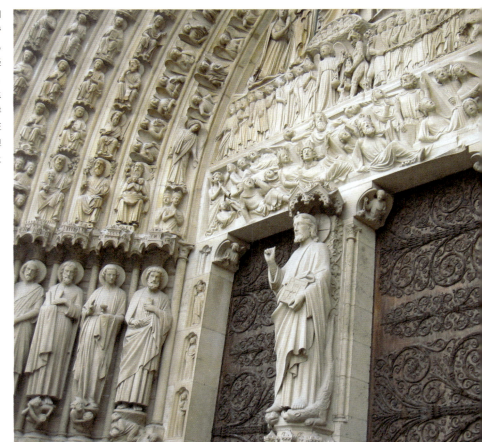

实际观看和欣赏:欧洲的大教堂高耸入云,教堂内部天顶上的雕像和画像虽然极其美妙,但从地面上几不可见。我们今日可以在精致的画册中仔细欣赏敦煌石窟中的辉煌壁画,但是在千年以前的点点烛光之下,进香者能够看到的只是烛光所及的隐约一片。中国的墓葬艺术有着数千年的历史,虽然墓中的壁画、雕塑和器物可以在入葬礼仪过程中被人看到,但一旦墓门关闭,它们的观者就只能是想象中的死者灵魂。如果把所有这些作品都称作"视觉文化"的话,那就很可能会犯把三代礼器和秦汉画像都笼统看作是"精英美术"(fine arts)的同样错误,用一种后起的概念"框架"早期的制作。实际上,足够的证据说明古人在创造佛教艺术和墓葬艺术时所遵循的恰恰不是"视觉"这个概念。检阅敦煌的功德记,造窟者所强调的是"制作"而非"观看",因为只有通过制作他们才能积累功德。而

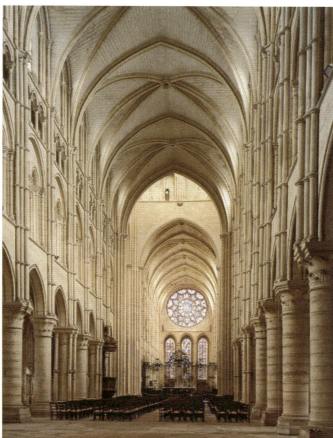

巴黎圣母院内外。这个伟大的哥特式教堂始建于1163年,经三百年最终完成。内外部的装饰集中了大量的雕刻和窗饰,人的肉眼几乎无法涵盖。

墓室从先秦就被称为"藏",而藏的意义是"欲人之弗得见也"(《礼记·檀弓》)。

一旦排除了"视觉文化",我也考虑了是否能够用"图像"一词代替专栏标题中的"美术"。这个词的好处是它出自中国传统语汇,至少从汉代起就具有了和英文词 image 类似的含义,指对人物形象的复制或再现。有关例证见于《论衡·雷虚》和《后汉书·叔先雄传》等文献,3 世纪的卫操说得更明白简洁:"刊石纪功,图像存形。"(《桓帝功德颂碑》)把图像和文字当作两种记录现实的基本手段。但遗憾的是"图像"这个词也有两个重要局限,使得它既不能反映今日美术史研究的内涵,也无法囊括我所希望在这个专栏里讨论的内容。第一个局限是根据其原始定义,"图像"或 image 所指的主要是对现实的再现,因此适合于指涉具有写实风格的绘画和雕塑。但是当代美术史的研究对象远远不止艺术再现,而是包括了大量非再现类

山东省长清县孝堂山祠堂。这是目前唯一尚矗立在地面上的东汉石享堂,内部刻满画像,是古人在家族墓地中追祭祖先的场所。

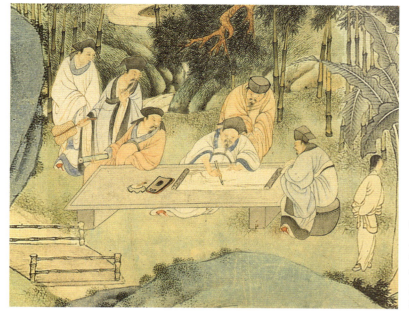

明代画家李士达《西园雅集图》之一部。所绘为一群文人雅士在一个花园中赋诗作画的情景。在这段画面中,在众人的围观下,一名画者正在创作一幅手卷画。

型的形象。举一个简单的例子来说,如果说传统美术史研究肖像画,那么今日的美术史家也会去研究肖像所再现的人物本身:他们的服饰、姿态和举止都构成了现实中的视觉表现。即使是研究肖像画,今日的美术史家也不再仅仅考虑画家的风格和流派,而会提出订画的意图、陈列的方式、与历史和记忆的关系等种种图像之外的问题。

"图像"一词的另一个局限是它对艺术作品物质性的拒绝。这种拒绝实际上是传统美术史研究中的一个主要兴趣:欧洲中世纪到文艺复兴的绘画发展常被表述为绘画形象对其承载物的征服,把一堵墙壁或一幅画布转化为一扇通向一个幻想世界的窗户。传统中国书画研究中对笔墨的强调具有同样的作用:鉴赏家越是把笔墨作为欣赏和分析的对象,绘画形象也就愈趋独立,脱离承载它的卷轴或册页。今日美术史中的一个重要发展可以说是反此道而行之:由于研究的范围不断超越对风格和图

像的分析，美术史家也越来越重视艺术品的物质性，包括媒材、尺寸、材料、地点等一系列特征。这种兴趣的原因很清楚：只有通过研究这些特征他们才能判定艺术品的使用、观赏和流通，进而决定它们的社会性以及精神、文化和经济的价值。

 因此，我最后还是回到了"美术纵横"，但是希望这里所叙述的思考过程为我将要谈的"美术"做出了一个说明。

二　图像的转译与美术的释读

最近读到一篇很有意思的文章，内容是关于精神分析学大师弗洛伊德对米开朗琪罗的《摩西像》的解释（《艺术纪要》[*The Art Bulletin*] 2006 年 3 月号）。根据文章作者玛丽·伯格斯坦（Mary Bergstein）的研究，弗洛伊德对意大利文艺复兴艺术的这一名作情有独钟，不但在 1914 年发表了一篇对它的专论，而且在若干场合下把自己和《旧约》中的这个犹太预言家相比（弗洛伊德本人也是犹太人）。弗洛伊德文章中最重要的论点关系到《摩西像》的内涵——米开朗琪罗的这个雕像所表现的是《圣经》中的哪个情节？所刻画的摩西是处于何种精神状态之下？他的动作和表情的含义又是什么？弗洛伊德对这些问题的回答不但显示出他作为一个心理学家的独特见解，也反映了美术史研究的一个历史转折。

据《旧约·出埃及记》记载，摩西按照上帝的旨意引导以色列人逃出了埃及，上帝给了他写有"十诫"的石板，首条戒律是不可信奉其他神祇和制作它们的偶像。但

弗洛伊德文章中所载的《摩西像》插图，采取了半身的"肖像式"构图，同时着力强调面部表情及手的动作。

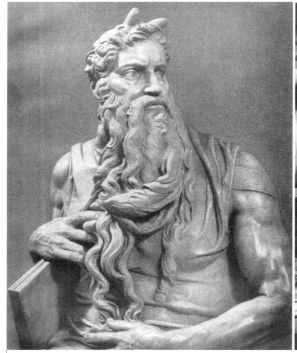
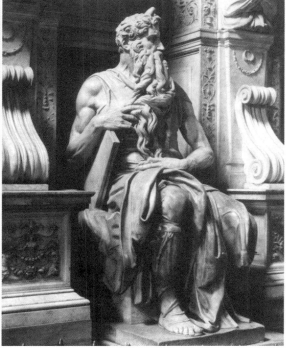

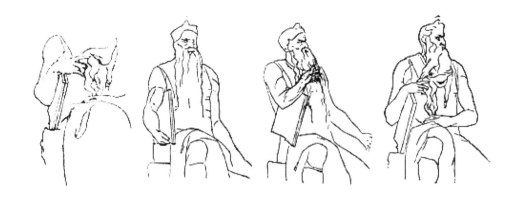

弗洛伊德文章中所载的示意图，显示对摩西动作的重构。由于这些插图明显不是出于专业画家之手，它们很可能是由弗洛伊德自己绘制的。

当摩西拿着石板走下西奈山的时候，他所看到的却是以色列人已经用黄金铸造了一个牛犊，正在对它狂欢拜祭。震怒之下，摩西把法板扔到山下摔碎。19世纪的欧洲美术史家一般认为米开朗琪罗的《摩西像》所表现的正是这个情节：摩西的头部激烈左转，注视着膜拜金牛的以色列人，严酷的表情表达出内心的愤怒。虽然仍然坐着，但他上身挺直，一腿前伸、一腿退后，似乎在激动中正突然站起。继之而来的就将是摔碎石板的刹那。

但是在弗洛伊德看来，虽然这个众所周知的《圣经》故事确实给《摩西像》提供了大致的叙事内容，米开朗琪罗所表现的却是《旧约》中没有明确付诸文字的更为微妙的心理活动：当石板从摩西手中滑下的瞬间，这位犹太圣者实际上已经控制住了他内心的愤怒。弗洛伊德的根据是他对雕像的一个细节的观察和解释。在他看来，摩西右手的动作——他引手向胸，手指插入旋涡般的胡须，使之平息下来——所反映的只可能是他对自己激荡内心的约束，而非暴烈情绪的外在发泄。《摩西

米开朗琪罗创作于1513至1516年的《摩西像》，高2.35米，现存罗马梵蒂冈圣彼得大教堂。这幅黑白照片是弗拉特利·阿里那瑞于1880年左右拍摄的。以这位摄影家命名的摄影档案提供了当时最重要的研究西方美术和建筑的资料。

像》表现的因此是一位具有强烈自我控制力的人类领袖，而非以威慑力量使同族人震服的半神。

在伯格斯坦的文章中，她联系到20世纪初的欧洲政治形势，以及弗洛伊德本人的犹太情结和人文关怀等各个方面，解释了弗氏对《摩西像》的看法。但是她最出乎意料的发现，也是和本文最有关系的论点是：弗洛伊德的释读实际上是基于雕像的照片，而不是现场的实物。伯格斯坦的一个根据是，弗洛伊德文章中所附的很可能由他自己所绘的线图（表现摩西看到以色列人膜拜金牛犊时的一系列动态反应）所根据的是弗拉特利·阿里那瑞（Fratelli Alinari）于1880年左右拍摄的、在19世纪末到20世纪初广为传布的《摩西像》照片。她还举出其他证据说明弗洛伊德在研究这个雕像的时候确实使用了摄影图像，甚至还特别请人拍摄了细部。

按照常理推想，弗洛伊德这样做的原因可能是因为他无法直接到现场研究这个雕像，因此必须借助于照片。但这并不符合实际情况，因为当他写那篇文章的时候正在罗马，而且不止一次地参观了这个位于梵蒂冈圣彼得大教堂的著名雕像。那么弗洛伊德为什么必须要使用照片呢？这就牵涉到这篇短文希望讨论的问题，即现代美术史中的描述和解释往往根据摄影对原始作品的"转译"，美术史家对照片的依赖实际上成为他们释读美术品的先决条件。

弗洛伊德在20世纪初写作《摩西像》的论文的时候，美术史正处在从一般艺术欣赏和古玩家的业余爱好转化为一个现代人文学科的过程中。这个"科学化"的过程极大地得力于摄影术的发明和推广。实际上，我们可以认为摄影从本质上改变了美术史的运作。无论是对资料的收集还

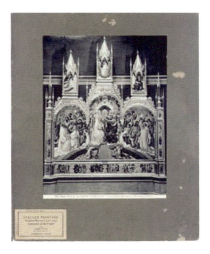

瑞典布里亚尔学院所藏、于1932年制作的美术史教学黑白照片档案中的一帧。

20世纪初的玻璃幻灯片，内容为埃及金字塔和狮身人面像。

是对分析的方法，照片（以及后来的幻灯片和数码影像）都起到了一种中间介质的作用，把不同媒材、形式、尺寸的美术品"转译"成为统一的、能够在图书馆和图像库保存和分类的影像。这种转译大大地扩展了美术史家占有资料的范围和能力：它使得研究者足不出户就可以对大量资料进行分析，而且还可以细致观察一般看不到或不容易看到的形象，如高空拍照的城市和建筑照片、数千里外的考古发掘现场以及被蒸埋的历史遗迹。由于照相资料对美术研究的用处如此明显，一些学者在摄影术发明后不久即建议设立图像档案。如1851年时已经有人提出系统拍照意大利文艺复兴三杰之一拉斐尔的作品的动议。八年以后，美国作家奥利弗·W.霍尔姆斯（Oliver W. Holmes，1809—1894）预言，在将来，摄影图像将如书籍那样充满图书馆，被艺术家、学者和爱好者广泛使用。当代学者罗伯特·S.纳尔逊（Robert S. Nelson）在一篇很有见地的讨论幻灯教学和美术史研究的关系的文章中指出，霍尔姆斯的这个预言终于由数码技术的发明而得到最后实现。（《批评研究》[Critical Inquiry]第26期，2000年）

但是照片对美术史的影响远远不限于提供资料。更重要的是，对这种"转译"材料的使用在三个重要方面改变了美术史的基本思维方式。第一个方面是"比较"式论证方法的盛兴：从19世纪下半叶开始，美术史研究和教学越来越以图像的比较作为立论的基础。与其对某件作品做专门的实地观察，美术史家越来越习惯于在书斋或教室里考辨图片的异同，而这些图片所显示的是现实中不可能共存的对象，或是法国和意大利的教堂，或是希腊和罗马的雕像。这种新的研究方法解释了当时出现的一些重要美术史理论。比如瑞士学者亨利希·沃尔夫林（Heinrich Wölfflin，1864—1945）对现代美术史影响极大。他通过比较文艺复兴鼎盛时期和17世纪的艺术，得出五对"艺术表现的普遍形式"，认为这些形式的转化是所有艺术传统发展的内在规律。无独有偶的是，沃尔夫林是最为提倡使用照片资料的美术史家之一，而且被认为是最早在美术史教学中同时使用两台幻灯机的教授。他在1931年著文说明这种教学方法的优点，指出演讲者可以随意运用各种各样的图像，包括细部、放大以及变体等等，来深化对作品形式的分析。这种讲演方法随即成为美术史教学中的正

柯达公司1938年出产的35毫米幻灯片。

正在欣赏一幅照片的亨利希·沃尔夫林。

统。纳尔逊认为它代表了美术史教学从"以语言为基础"到"以视觉为基础"的重要转变：幻灯片不但提供了立论的证据，更主要的是决定了阐释的结构，成为知识生产中的一个主导因素。

从"语言"到"视觉"的转化也就是从"空间"到"视觉"的转化，这是摄影改变美术史思维的第二个重要方面：当复杂的建筑物和三维的艺术品被再现成二维的图像，当这些照片或幻灯成为研究和教学的主要材料，"视觉"就成为研究者和美术品之间的唯一联系。如果说参观一个建筑时人们需要穿过连续的空间，在实地欣赏一个雕像时会走来走去，不断转移视点，那么这些身体的移动在看照片或幻灯时就都不需要了。特别是在听幻灯讲演的时候，听众坐在黑暗的讲堂里，一边听解说一边看着一幅幅放大了的和经过特殊照明的图像。他们和艺术的关系被缩减为"目光"（gaze）的活动，而他们注视的对象是从原来建筑和文化环境中分裂、肢解下来的碎片。

"碎片"的概念进而联系到摄影对美术研究的第三个

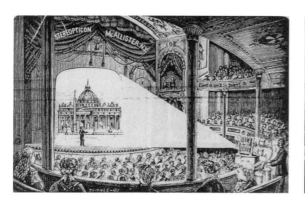

1897年的一场幻灯表演。讲演者正在解说圣彼得大教堂的建筑，从图中可以看到当时出现的这种新式演讲吸引了大量的观众。

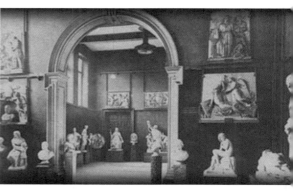

19世纪末至20世纪初西方美术馆中盛行的、以石膏复制的古典雕塑作品。

深层影响，即研究者日益增长的对"细节"的关注。如果说19世纪上半叶的美术研究仍基于对美术品的笼统印象和宏观美学评价的话，19世纪下半叶以后的美术研究则成为对"有意义的细节"的筛选和解释。这种倾向在鉴定真伪、确定时代和作者、风格分析、图像志研究等各种美术史领域中都成为主流。研究者的基本技术是通过寻找和解说美术品的细节以证明某种结论，而这种细节的最佳来源无过于摄影。实际上，我们可以认为美术史照相资料的一大功能就是提供细节，一件著名作品往往被分解为几十个以至上百个细部，研究者因此能够对一张画的微妙笔触或一个建筑上的局部装饰图案进行精细的研究，做出历史或审美的判断。一些19世纪的欧洲学者，如著名的德国美术史家安东·斯普林格（Anton Springer，1825—1891），因此把摄影术称为"美术史研究的显微镜"，其功能在于使研究者摆脱主观臆断，使他们的研究日益精确，逐渐进入"科学"的层次。

一个现代西方大学美术史系中的幻灯资料收藏的一部分，集中显示了维米尔的各种作品。

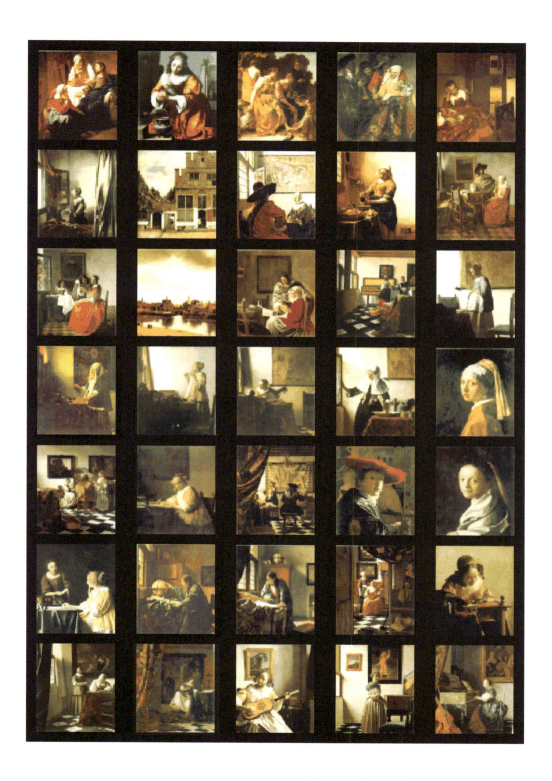

二　图像的转译与美术的释读

回到弗洛伊德对《摩西像》的研究，我们现在可以了解为什么他必须以照片作为直接分析的对象。弗洛伊德曾记述自己在圣彼得教堂参观这个雕像的现场经验，但他在那里感到的是孤独和无能为力：摩西似乎在愤怒地注视着他，使他觉得自己似乎是那些丧失了信仰、沉沦于偶像崇拜的群氓中的一员。是照片使他重新找回了学者的自信，因为他可以在这些图像中冷静地发掘出"垃圾堆般的日常观察中未被注意到的特征"。而他所找到的证据——摩西平息自己胡须的手指——恰恰是这种别人没有注意到的细节特征。

这个特征当然是原作的一部分——米开朗琪罗的《摩

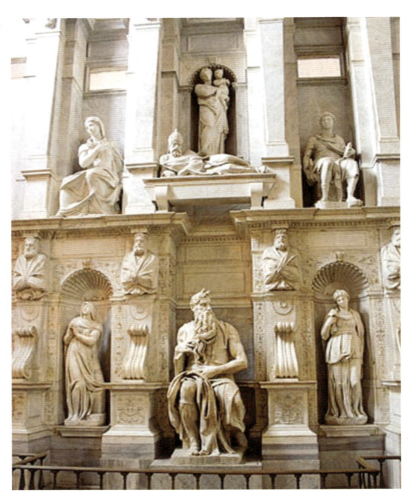

《摩西像》在梵蒂冈圣彼得大教堂中的建筑环境。

西像》确实具有这个动作。但这只是这个雕像的无数特征之一。一个在现场参观的人的观感是他与所有这些特征互动的结果：当他在雕像前移动位置和改变视点，他会看到《摩西像》的不同角度和侧面；他的印象也会被教堂的光线、建筑环境以及周围的其他雕像所影响。这些视觉条件大都在照片中消失了，所留下的只是从一个特定角度摄取的一个特殊的二维图像。作为再现或转译，这个图像同时取消和强调了雕像的某些特征。以弗洛伊德所使用的阿里那瑞的照片为例，从这个角度，摩西的面部表情和双腿的动作成为次要的方面，甚至无法看见；而他的胡须和手的动作成为照片最中心的形象。弗洛伊德文章中登载的另一幅《摩西像》照片进而显示了摄影转译的另外两种功效。首先，通过对照片的剪裁，原来的全身雕像在这里被改造成半身像。其次，原来的建筑环境被抹去，代之以灰色的平面背景。这两种改造，再加上摄影师对摩西面部表情的特殊关注，使得这幅照片成为20世纪初人们心目中的一幅典型"肖像"作品，而这类肖像为弗洛伊德的"精神分析"提供了最贴切的视觉根据。

　　从弗洛伊德写作他的文章到现在已经将近百年，但是美术史研究仍旧在很大程度上延续着他释读《摩西像》的逻辑。虽然对"原境"（context，或译成"上下文"）的重视引导许多美术史家去重构历史上的建筑环境和视觉环境，虽然考古学和文化研究的发展促使美术史家更多地注意图像的物质性以及与其他物像的关系，但是对大部分人来说——甚至在大部分美术史研究者心目中——美术品的摄影再现仍代表了"事实"本身。换言之，这些再现——无论是照片还是数码图像——仍在有效地隐藏自己的"转译"作用

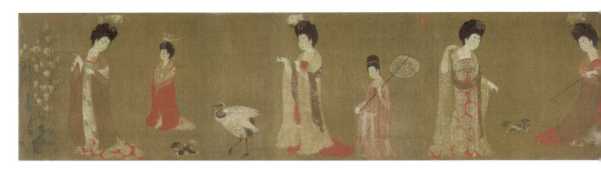

辽宁博物馆藏、传唐周昉《簪花仕女图》全构图。

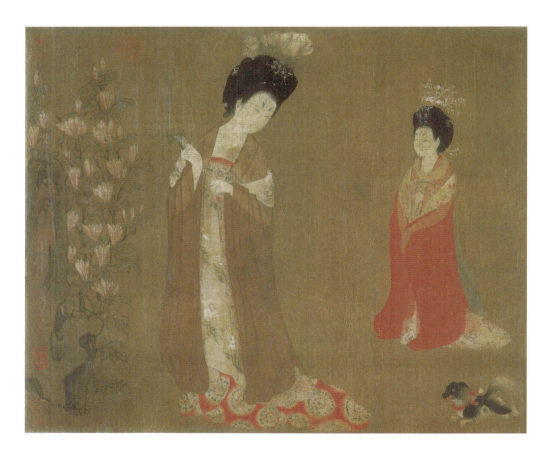

书籍上经常刊载的《簪花仕女图》局部。

和能力。举两个中国美术史上的例子，虽然照片或幻灯把一幅手卷画转化为不相衔接的印刷插图，它们仍可以自豪地宣称自己是原作的替身。虽然我们手中拿着的精美画册

把敦煌石窟分解成一幅幅图像，我们感到自己只是在更加精确地研究建筑和雕塑原物。

这两个例子可以说明在释读美术品时使用照片的两大危险。一是不自觉地把一种艺术形式转化为另一种艺术形式，二是不自觉地把整体环境压缩为经过选择的图像。中国传统文化中的手卷画是一种非常特殊的艺术媒材，其最基本的两项特征是它的强烈的时间性和私人性。与架上绘画不同，手卷的创作和阅读是在时间和空间中同时展开的。而展开的节奏和方式由画家本人或主要观画者控制，其他人只能在他的旁边或身后观看。这两个基本性格进而决定了手卷画的其他特点，如开放型的构图（与架上绘画不同，长幅手卷实际上并没有总的构图界框）和观看的固定距离（一般是胳膊的长度）。但是当一幅手卷以照片或幻灯片来表现的时

《敦煌石窟全集》封面。

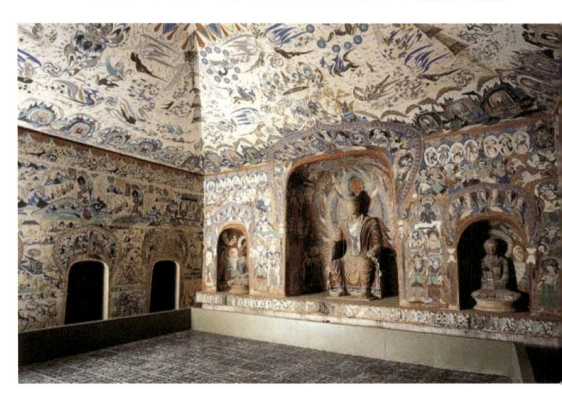

敦煌石窟285窟内景。

二　图像的转译与美术的释读

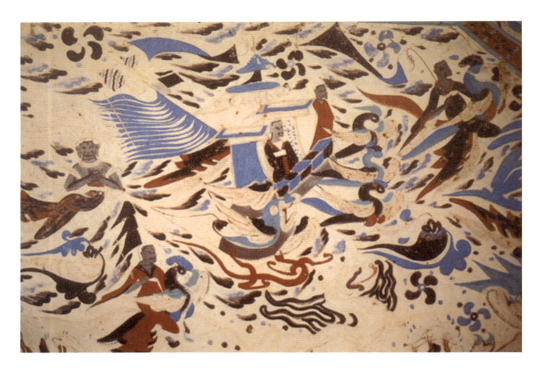

《敦煌石窟全集》中印制的 249 窟窟顶壁画局部。

候，所有这些特征就都消失了，观众看到的是"转译"成类似于架上绘画的具有明确界框的一幅幅图像。

敦煌石窟则属于传统美术中的另外一种普遍情况，即由多种艺术形式构成的艺术综合体。每个综合体——殿堂、石窟寺或墓葬——常常经过整体设计，其中建筑、绘画、雕塑的配置具有强烈的宗教或礼仪的意义。比如敦煌晚唐到宋代的石窟往往反映出一种流行设计程式：中央的台座上供奉着以雕塑表现的佛像及菩萨、弟子；两壁展示的大型经变画则代表了佛的教义。前后壁往往装饰着维摩变与降魔变，均采用二元的"对立式构图"（oppositional composition）表现辩论或斗法。这种设计的主要根据在于它的象征意义；大量的"功德记"进一步说明了修造石窟的主要目的在于祈求功德，而非纯粹的艺术欣赏（在原有的采光条件下，画在后壁上和佛像背屏后面的巨大壁画实际上也很难让人看

见）。但是当这些壁画被现代的照相和照明技术记录下来并印制成精美图册的时候，它们的意义就从宗教的贡献变成了视觉关注的对象。

 现代美术史家因此身处两难境地：一方面他无法不在研究和教学中利用摄影图像的便利，一方面他又必须不断地反思这种便利的误导。这种情况和现代人与传媒的关系颇为类似：我们只有通过报纸和电视才能知道世界大事，但传媒从不客观，而是不断对事实进行剪裁和转译。面临着这种无法解决的矛盾，本文的目的在于提醒美术史家对自己的工作保持清醒，在解释美术品时回想一下弗洛伊德的前例：我们所用做根据的究竟是美术品本身还是它的再现影像？我们的立论如何被图像的"转译"所规定和引导？

三 美术史与美术馆

与其他人文社会学科相比，美术史有着一个相当特殊之处，就是它和公共美术馆（public art museum，或称为公共艺术博物馆）的密切联系。二者都是现代化的产物，都以历代美术为陈列或研究的对象，也都致力于对纷杂无序的历史遗存进行整理，将其纳入具有内在逻辑的叙事表述。大部分西方美术馆的馆长和陈列部主任有着美术史学位或专业训练，而院校中的美术史教学和研究也往往与美术馆的收藏和展览密不可分。但是从另一个角度看，美术馆和美术史所处的社会空间和所具有的知识功能又有着重大区别：美术馆面对的主要是广大公众，展览陈列以实物为主；而美术史研究的主要基地是高等学府和研究机构，其成果主要是文字性的著述。由于这些异同，自其创始之日，美术馆和美术史就处在一种既密切联系又相互有别的复杂关系中。虽然这种关系总的来说是相辅相成的，但是在某些历史条件下，二者的差异也会超越相互的联系与合作，导致矛盾和冲突。目前中国正在大力发展城市美术馆，同时美术史也在经历一个学科定性的过程，这种双向的发展为我们反思、调整和完善二者关系提供了一个难得的历史契机。为此目的，这篇小文对西方的经验进行一个简短的历史反思，进而对美术史和美术馆在不同层次上可能的互动提出一些建议。

以美国的情况为例，20世纪上半叶以来美术馆和美术史之间的关系变迁大概经历了三个阶段。第一个阶段基本是在上世纪70—80年代以前，美术馆和美术史教育具有相当大的重合性与认同性。许多重要美术馆设在大学内部，城市大型公共美术馆的陈列部主任以至馆长也经常是著名的学者，并且不乏重要美术史系教授在美术馆兼职的情况。更主要的是，这一时期的美术史和美术馆在方向和

方法上相当接近，均以重要艺术家和艺术品为对象，以艺术派别和艺术风格作为历史叙事的核心概念。其结果是，很多重要的学术研究计划是通过收集藏品、组织展览、撰写图录完成的。一些学者通过帮助美术馆建立高质量的收藏和文献库对美术史研究发挥了重大影响，同时确定了自身的学术地位。这一时期美国所建立的最重要的中国美术品收藏，如波士顿美术馆、大都会美术馆、弗利尔美术馆、克里夫兰美术馆、堪萨斯城纳尔逊－阿特金斯美术馆的赫赫有名的收藏都是这样形成的，其建立过程和最终成果对奠定美国的中国美术史研究发挥了重大作用。

但是这种情况在上世纪中期以后开始发生变化。特别是到了70—80年代，美术馆和美术史研究的关系开始经历一个重要调整。这个调整的原因和过程相当复杂，牵扯到美术馆的机构和社会职能的变化、美术史家对自身学科和研究方法的反思，以及人文和社会科学中学术潮流的变迁等等。从美术史的角度看，这一期间的美术史研究在基本走向上发生了实质性的转折，新一代的艺术史家试图摆脱以艺术家和作品为中心的传统思维方式，而把美术品放在社会、经济、思想史的大环境中去观察，或在理论层

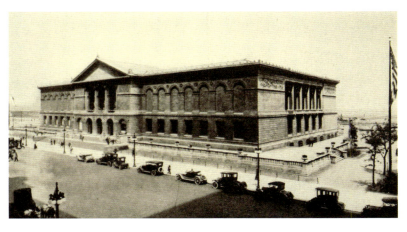

创建于1879年的芝加哥艺术馆。这张照片摄于1920年左右。

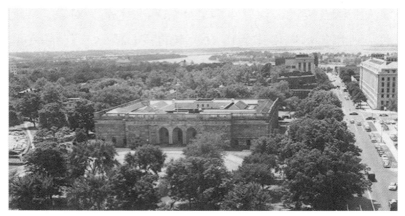

以收藏亚洲艺术著名的弗利尔美术馆位于美国首都华盛顿的中心，该馆于1923年落成。

次上把哲学、语言学、心理学及文学批评中发展出来的概念和理论用以分析和解释艺术的形象和表述。这些动向并非美术史中孤立的现象，而是一般性史学研究中的新潮流在美术史研究中的反映。比如说传统的史学研究以重要的个人和事件为主线，这和传统美术史研究对重要艺术家的侧重是一致的。但此一时期兴起的"新史学"则更强调社会、经济、文化、宗教、日常生活等多种因素对历史发展的影响。表现在美术史研究中，一个吸引了不少学者的新课题是对艺术"赞助人"（或"主顾"）以及对画家的社会圈子和作坊的研究。这些研究的基本设论是，即使"天才"艺术家也必然受到社会和经济关系的制约，其作品必然反映了这些关系的实际运作，而非全然是个人的"为艺术而艺术"的表现。

虽然这些观念和研究方法在21世纪初的今日已经被广泛接受，但当它们刚刚出现的时候则具有一种强烈的"反正统"性质，其倡导者往往表现出一种力图脱离甚至反对美术馆的态度。其中一个原因是，在他们看来，由于美术馆对藏品的重视和依赖，因此必然以鉴定、断代、风格分析作为基本研究手段，也必须以重要艺术家和作品作

为陈列和研究的核心。这些革新派的美术史家因此往往把美术馆视为传统美术史的基地，通过否定美术馆的研究方法以达到否定传统史学的目的。另一个原因则更为深刻：这些学者所追求的是美术史学科的知识化和独立化。为此，他们力图摆脱美术史的"实用性"，主要是摆脱美术史研究与收藏及鉴定的关系，而将其转化为一个"纯粹"的人文学科。由于这种企望，他们努力向其他人文和社会科学学科，如文学、社会学、人类学、哲学、心理学等学科积极靠拢，而尽量疏远与美术馆的传统联系。

从美术馆发展的角度看，20世纪70—80年代也是一个重要的变革时期。其中最主要的一个变化是，在这期间公共美术馆逐渐从美术史界分离出来，建立了自己独立的社会、经济和文化地位。博物馆史研究者认为，在机构和

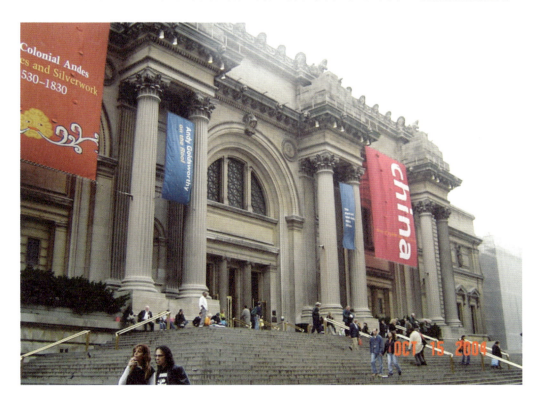

建于1872年的纽约大都会美术馆是美国最大的全球性综合艺术展览馆。照片所示为中国艺术大展期间的展览馆正面。

三　美术史与美术馆　　35

纽沃克美术馆中的绘画馆，显示了以重要艺术作品为主体的传统式陈列方式。

洛杉矶市立美术馆于2005年组织的第二次埃及法老图坦哈蒙展，是吸引了大量观众的"巨型展览"的一个例子。

经济运作上，美国的艺术展览馆在20世纪的发展可以分为两个阶段。第一个阶段从19、20世纪之交持续到20世纪60年代中期，其主要的发展动力是富有的企业家和财阀。通过帮助建立大型美术馆，这些独立个人或家族一方面对社会做出了公益贡献，一方面也通过这些公共文化机构巩固了他们的社会权利和对城市的控制。美国美术馆在60年代以来的一大发展是其赞助者和投资者从单独的富人转变为企业和财团。一旦后者通过董事会等决策机构控制了美术馆的发展方向和运作方式，它们也就决定了美术馆的企业化进程，越来越注意对经费和投资的吸引以及与商业流通的协作。美术馆所办的展览也就越来越成为市政经济的一个组成部分，并在这个层次上与城市行政机构发生关系。在很大程度上，这种大型美术馆的主要计划已经不再由策展人、评论家甚至馆长和展览主任控制了，而是变成企业和政府行为。

与美术馆企业化、机构化的过程密切相关，能够吸引大量观众的流行展览对美术馆来说变得越来越重要。有人

把 60 年代中期以来的时期称为"巨型展览时代"(Age of Blockbuster),其主要的特征一是展览的规模、费用与奢华程度极大膨胀,二是观众数量的急剧增加。造成这一转变的原因多而复杂,包括 50 年代以来美国高等教育的普及、全球化进程的不断深入、旅游业的发展等等。其结果是大型美术馆在城市中越来越起着举足轻重的作用,所举办的大型展览(blockbusters)不但是重要的文化现象,也对该城市的地位和经济收益有直接影响。虽然大型展览并不拒绝学术性,甚至有的也希望在学术上有新的发现,但是由于展览的最终要求是吸引最大量的观众,其策划人和设计师必须尽量考虑流行的口味。学术价值往往成为第二位因素,而票房成为衡量一个展览"成功"与否的关键,也提供了评判某美术馆及其管理人员是否经营有方的衡量标准。纯粹学术性的展览虽然仍旧存在,但是在美术馆的年度计划中占据越来越小的比重。

美术史和美术馆界之间关系的这一变化虽然相当深刻,但并非是绝对的。实际上,自 90 年代以来,当二者都经过了一个自身独立化、系统化的演变过程,美术史和美术馆重新取得了在一个新的平台上进行合作的可能性。与早期的"重合"和"认同"的关系判然有别,此时的美术馆和美术史学科对各自的任务、目标和性格非常明确。情绪化的对立逐渐消失,代之以更为冷静的协商和对新型关系的摸索和实验。

比如说,美术史领域中在这一期间出现的一个新课题,是对展览及美术馆的历史进行研究。从事这种研究的美术史家希望通过分析美术馆和陈列方式的历史演变,说明艺术品意义以及与公众关系的变化。通过这种研究,这

纽约惠特尼当代美术馆，在2006双年展期间把富有争议性的反战作品放在室外大街旁展示，以引起过往者的注意。

些学者发掘出历史上对引进新型美术馆和陈列方式做出贡献的个人和机构,对他们的历史作用给予了客观的评价。这种对现代美术馆职能的严肃考察研究的肇始可以上溯到法国著名社会学家皮埃尔·布尔迪厄于 60 年代下半叶所写的《对艺术之爱》(*The Love for Art*)。在这本书中他集中分析了法国及其他欧美美术馆的社会性质和职能,开创了目前称为"博物馆批评研究"(critical museum studies)之先河。这一研究领域在近三十年来,特别是近十年来的美国学界逐渐形成一个跨越社会学、人类学、美术史及文化史的准学科,产生了不少有新意的著作。这些著作对于我们讨论未来城市美术馆的发展,包括中国美术馆和博物馆的发展,提供了重要的参考和借鉴。

美术史研究中的另一个新的动向可称为"对实物的回归"。当理论化的倾向达到顶峰以后,许多美术史家越来越多地看到这种研究的一个重要局限,即对艺术品本身缺乏深入的研究,而常常以别的学科中发展出来的理论——无论是结构主义还是解构主义——套用对艺术品的解释。其著作常常以作品的复制图像代替作品本身,以对"图像"(image)的思辨代替对作品的物质性和历史性的具体考察。"对实物的回归"与 20 世纪 80 年代以来美术史研究中的另一大潮流又有着密切关系,即对艺术品"原境"(context,或翻译成"上下文")的重构。"原境"的意义很广泛,可以是艺术品的文化、政治、社会和宗教的环境和氛围,也可以是其建筑、陈设或使用的具体环境。可以想见,当学者一旦开始考虑和重构这种具体环境,他们自然地要讨论一张画原来的陈放方式,一套画像石的原始配置,或一个建筑的内部和外部的整体设计。他们自然也就要把注意力集中到我称作艺术品的"历史物质性"

（historical materiality）这个问题上来，即艺术品原来的面貌和构成及其体质和视觉的属性。因此，这种对实物的回归并不是简单地回到以鉴定和考证为核心的传统学术轨道上去，而是希望通过使用新的史学概念对具体艺术品进行深入的、历史性的考察。我将在下一篇文章中讨论这种新的美术史考察方式。

再从美术馆方面看，虽然大型流行展览在 90 年代以来仍旧方兴未艾，但是高质量的、具有重要学术价值的展览也获得了越来越多的注意。这种变化一方面和美术馆本身的研究和策展人员的专业训练、知识结构的变化有关，另一方面也和观众不断提高的对美术史的理解和对展览水平的要求有联系。首先，由于美术馆的研究和策展人员大多是由高等院校美术史系毕业的，他们自然地受到美术史界新潮流的影响。虽然他们在美术馆的工作要求他们继续以艺术品作为研究和展览的核心，但是他们的展览项目越来越重视对艺术品历史原境的呈现，也越来越重视从社会、文化、政治和宗教各个方面对艺术品进行阐释。再者，虽然自 60 年代以后美术馆的观众数量不断增长，但是调查结果证明主要的观众群仍集中在知识阶层。这些"精英观众"不满足于通俗性的大型展览，而希望看到新题材的展览和对作品更为深入的解释，这种要求在纽约这类美术馆云集、展览繁多的大都市中特别明显。

关于观众群和展览之间关系的问题，在近年出版的众多的有关美术馆和博物馆的研究成果中，有一本书在我看来特别值得注意。这本题为《美国艺术博物馆的观众》（*The Audience for American Art Museums*）的书并不是一本理论或历史著作，而是由美国国家艺术基金会（the National Endowment for the Arts）出版的一项调查结果。该

阿拉斯加安克雷齐历史博物馆,采用了新展览方式以显示该地区的丰富的民间文化和艺术。

由著名建筑师赖特设计、于 1959 年正式开放的纽约古根海姆美术馆代表了美术馆设计的一个转折点。从此,美术馆建筑本身开始承担两个作用,既是收藏和展览艺术品的场地,又是建筑艺术的一个经典作品。

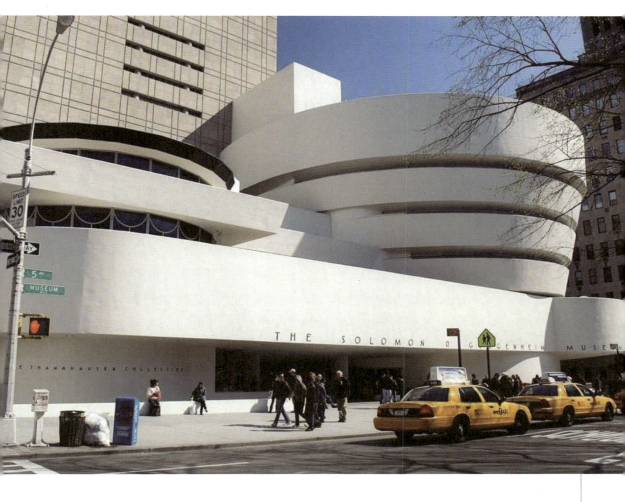

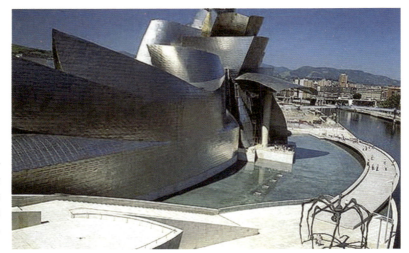

由当代建筑师盖瑞设计的西班牙毕尔巴鄂市古根海姆美术馆，它在1997年的建成开启了美术馆建筑争奇斗艳的又一浪潮。

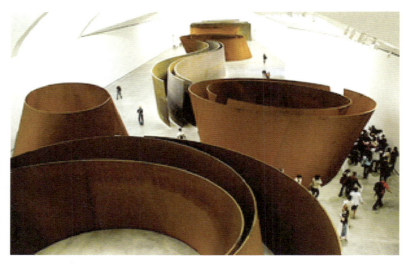

大型的当代艺术作品常常要求美术馆具有既庞大又机动的内部空间。图为陈列在毕尔巴鄂市古根海姆美术馆中的美国艺术家理查德·萨拉的抽象雕塑作品。

书于1991年出版，调查资料则来自80年代中期，基本上反映了"巨型展览时代"在美国发展了近二十年以后的结果。在我看来，这本书的一个重要价值是可以使我们了解现代西方美术馆为之服务的真正人群，并由此考虑对展览的设计，这种反思对我们在设想中国现代城市美术馆的未来时可能会有帮助。

据这本书中的统计材料，美国大型美术馆的服务对象

并非如表面宣称的那样，是为全民或至少是为全部城市居民服务的。以 1985 年为例，虽然去美术馆参观的人数确实相当可观，占城市总人口的 22%，但是其中将近半数（45%）是属于美国收入最高的阶层（1985 年时年薪在 5 万美元以上）。同样根据这本书中的统计，美国美术馆的观众大多具有高等教育水平，有研究生学位的竟然达到半数以上（51%），比例之高令人吃惊。而教育水平为小学文化程度的观众仅占 4%，可说是微不足道。这种情况因而导致一个悖论：一方面，所有的现代大型美术馆都强调自己的教育职能；另一方面，美术馆所"教育"的人实际上大都是已经具有良好教育水准者。由于这些人在大学和研究院中一般都学过美术史课程，他们去美术馆的目的并不是受启蒙教育，而是希望看到最精彩的展览。这种需求与新一代的美术馆研究和策展人员的专业目的不谋而合，其结果是自上世纪 90 年代以来对于具有学术深度的高质量展览的追求。这种趋势也受到重要媒体展览评论人的推动，在其颇有影响的评论中把展览的原创性，而非票房价值，作为首要的标准。

因此，当在 2007 年的此时谈论美术史和美术馆的关系的时候，我感到我们所面对的是一个新阶段的开始：二者对立的时代已经基本过去，面对的任务是如何在一个新的基础上发展和健全彼此之间的互动与合作。这种合作对于中国的新建美术馆和美术史系专业尤为重要：与其亦步亦趋地去重复西方的经验，中国美术馆和美术史界应该在教育、研究和公共展示等各个方面都设立更高、更符合社会和学术双重发展标准的准则。

从教育的角度看，虽然有些西方学校（如纽约大学艺术研

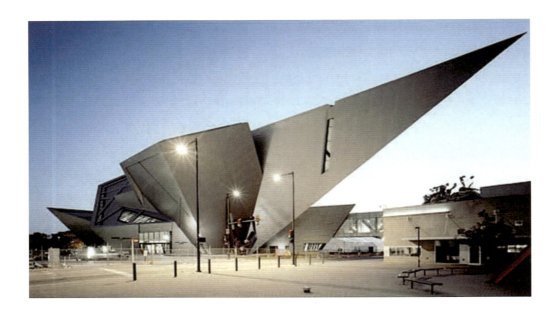

丹佛艺术馆的扩建工程从2003年开始，是一个用玻璃和金属构成的，由三角和多边形组合而成的抽象建筑，共耗资6200多万美元。建成以后成为美国落基山脚下具有标志性的现代建筑。

究所）一直把训练博物馆人员作为一个中心任务，但是大部分院系都在不同程度上受到上世纪70—80年代以来美术史和美术馆分离倾向的影响，把课程的重点转移到知识性和解释性的方面，对艺术品实物的具体考察和鉴定大大减弱。有些系甚至明言宣告不培养博物馆人员。虽然这种倾向在近年内被逐渐纠正，西方院校中的美术史系或专业仍然缺乏与美术馆建立持续关系的方法。我认为这种关系可以通过以下渠道建立：

一、如上所述，美术史研究中的一个新课题是对美术馆、美术陈列以及美术收藏历史的研究。这种研究对打消美术史和美术馆之间的界限有着非常积极的作用。在从事这种研究时学生必须熟悉和使用美术馆的档案材料，深入了解美术馆的运作过程及其内在逻辑，同时设想发展新的展览方式的可能性。我认为有关这种内容的课程应该成为美术史系的常设课程，和必修的"美术史理论和方法论"课有机地结合起来。

二、虽然美术史系的大部分的授课必然需要在教室里进行，但是美术史的教育绝不应该完全脱离实物。我认为在本科、硕士、博士各个层次上都应该有使用实际艺术品教学的课程，使学生从始至终能够接触实物，对具体的作品有实际的感觉和理解。为此，大学和美术馆必须相互配合，设计一些切实可行的方法以达到以实物教学的目的。

三、鉴定和断代仍然是美术史的一个重要基础，对于某些领域，如绘画、书法、青铜、陶瓷等，尤其重要。学生应该在专家指导下掌握鉴定的基本能力，在此基础上发展更为宏观的历史解释。

四、聘请美术馆专业人员在美术史系设立专门课程。这种课程可以利用美术馆中的实物收藏，学生的论文也可以以具体藏品为对象，从而也对美术馆的研究做出贡献。同样，美术馆也应该邀请专业美术史家举行讲座、设立课程，并对展览和研究计划进行切实的咨询。

五、鼓励美术史系教授和邻近美术馆的专业人员共同设计、教授课程。

六、美术馆设立特定的位置和基金，吸引大学生和研究生在馆内担任研究助理或博士前、博士后研究人员。一个行之有效的方法是将其纳入美术馆的特殊展览计划，使

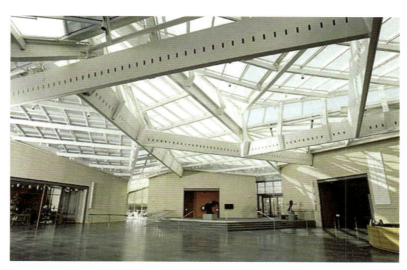

大学美术馆是美术史教育和研究的一个重要基地。经常规模可观，收藏丰富。这是杜克大学2006年新建成的那舍美术馆大厅。

之能够跟随组织展览的一个全过程。

七、美术馆鼓励美术史系的教授和学生在研究中使用馆内藏品，为这类研究创造有利条件，并在美术馆所编的刊物中发表他们的研究成果。

从美术馆的角度看，最核心的任务是开拓和完善与美术史界的合作渠道，包括以下几项：

一、美术馆专业人员与美术史家合作计划具有学术深度的展览。近年来在美国所举行的这类展览包括《董其昌的世纪》和《道教艺术》等，不但展品极为丰富，而且在

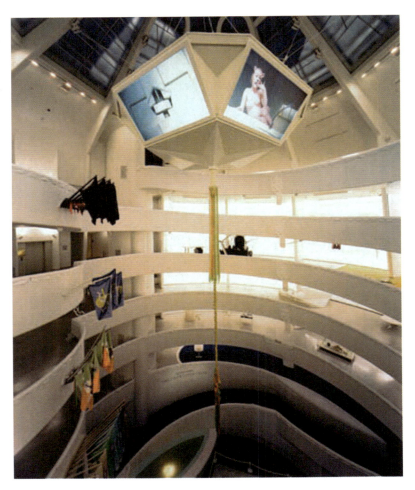

纽约古根海姆美术馆举办的马修·邦尼的个人展代表了以著名艺术家为中心的另一类大型展览。该展览使用了整个美术馆的大厅和八层画廊。

历史解释的层次上被认为是达到了该领域的最高水平。此外，一系列以中国考古新发现为主题的大型展览——包括《汉唐盛世》、《中国考古的黄金时代》等——也对推动学术研究起到极大作用。这种作用是通过几个方面达到的：美术馆策划人和美术史家共同商讨展览的创意；展览图录包括专家撰写的资料丰富、分析翔实的文章；结合展览组织大型学术研讨会，有的还出版了讨论会文集。

二、美术馆邀请美术史家担任特邀策划人，组织专题展览。由于一些美术史家常常对某些历史问题或艺术品类别专攻多年，对有关材料和文献非常熟悉，他们组织的展览自然具有特殊的学术水平。加以美术馆专业人员的合作，其成果可以达到既深入又通俗易懂的效果。目前，通过这种"特邀策展人"的方式，一些西方重要美术馆不断推出富有新意和深度的展览。一些美术馆也鼓励美术史家使用该馆藏品，组织灵活的小型展览。这些促进美术馆和美术史之间积极互动的尝试是非常值得继续发扬的。

三、虽然美术馆藏品图录的编写常常由馆内研究人员担任，但是考虑到美术馆和美术史不断融合的趋势，也可以设想采用合作的方法，邀请馆外专家参与图录的编写，以期提高效率和质量。

四、可以设想以美术馆与美术史界的关系为题召开学术研讨会。这种讨论既可以在美术馆或大学中举行，也可以由基金会主办。其目的是集思广益，把问题摆到桌面上来谈，以最直接的方式达到共识。

四 实物的回归：美术的「历史物质性」

上篇文章中谈到美术史与美术馆之间分分合合、既分又合的历史，提出目前的一个新动向可称为"对实物的回归"：许多美术史家注意到学科理论化、概念化的一个负面结果，即对艺术品本身的研究渐趋薄弱。美术史教学越来越局限于课堂讲授、阅读和写作；鉴定和断代等基本技术从课程和考核中消失。这种认识使他们开始重新强调艺术品原物，以及处理艺术品的各种专业技术的重要性。但这并不是说这些人（包括笔者在内）希望回到古典美术史的起点，把著名艺术家和艺术品重新当作历史叙事的主体，把研究方法再次简化为风格分析和图像辨识。他们因此面临一个挑战，其症结在于如何把"实物"和"理论"从互相对立的状态转变为相互支持的关系——如何既能够回到美术馆里去检验、分析实际艺术品，又能够继续使用和发展过去二三十年中积累起来的对美术和视觉文化的解释性理论和方法。本文所提出的"历史物质性"(historical materiality) 的这个概念，可说是针对这种挑战做出的一个提案。

这个提案的基本前提是：一件艺术品的历史形态并不自动地显现于该艺术品的现存状态，而是需要通过深入的历史研究来加以重构。这种重构必须基于对现存实物的仔细观察，但也必须检索大量历史文献和考古材料，并参照现代理论进行分析和解释。研究者因此把作品同时作为历史解说的主体和框架，其结果是对当前美术史研究中流行的种种二元性解释结构——包括作品与理论、文本 (text) 与上下文 (context)、实物与复制品——的打破。

当我在一次学术会议中提出这个观念时，一位敏锐的听众（也是一位素享盛名的西方美术史家）在提问中认为我所建议的首先不是一个研究方法的问题，而是对于作为美术史

研究对象的"实物"（actual objects）的不同理解。这个按语可以说是一针见血，也帮助我进一步思考艺术品"历史物质性"的含义。简言之，虽然"艺术品"这一概念一直是美术史学科定位的基础，但是研究者的一个基本倾向是把现存的艺术品实物等同于历史上的原物。这种态度的最佳说明是盖蒂基金会和布朗大学于上世纪80年代组织的一个调查计划，其目的是了解当代美术史研究者的实际工作程序。为此目的，这两个机构设计了可以互补的两项调查。一是对不同性别、机构、地点、专业的18位美术史家进行详细访谈，了解他们的研究目的、方法、过程、理论认同以及达到结论的方式。二是超越这种回顾性的个人陈述，对两个当时正在进行的美术史研究计划进行同步跟踪、量化统计。统计的内容包括研究者所使用材料的种类，分析每种材料（包括实物、复制品、原始档案、二手资料、学者述评等等）所投入的人力和物力，与其他学者的讨论交流，对材料的综合处理以及实际写作的时间。由于这两个计划中的一个是撰写一本展览图录，另一个是纯学术研究，调查者认为对其过程和方法的调查或可揭示美术史和美术馆在研究过程中操作方式的异同。

　　这个调查计划的结果最后发表在盖蒂基金会出版的一本厚厚的报告书中，书名为《实物、图像、查询：工作中的美术史家》（*Object, Image, Inquiry: The Art Historian at Work*，Elizabeth Bakewell 等编，1988）。书中一个很有价值但并不令人惊讶的结论是，几乎所有被采访的研究者——无论是大学教授还是美术馆研究人员——都表示在可能的情况下，美术史研究的出发点应该是"艺术品原物"（original works of art），对复制品（如摄影、数码图像等）的使用只是不得已或辅助的手段。但另一个在我看来更加值

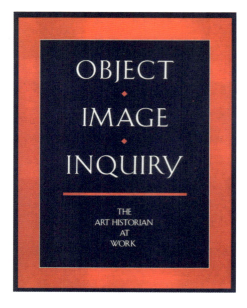

《实物、图像、查询：工作中的美术史家》封面。

得注意的现象是，除了一位学者以外，没有一个访谈者对"艺术品原物"的含义进行说明，而这位学者也只是抽象地认为这个概念所指的是艺术品"体质上存在"和它的"实物状态"。因此，虽然盖蒂基金会和布朗大学的这项调查证明了艺术品原物对美术史家的重要性，但另一方面也暴露了美术史家对这个概念的模糊。可以说，对所有参与这项计划的人来说，他们对"艺术品原物"的认识还停留在直觉和约定俗成的层面上，被等同于美术馆中的实物。他们集中考虑的对象因此也就一下滑到了在研究中使用"实物"还是使用"复制品"的问题。

这种把实物当作原物的倾向——即把"体质上存在"的美术品作为描述、考证和解释历史现象的封闭性前提——在美术史领域中相当根深蒂固，其结果是"美术史原物"的概念至今仍是这个学科中未被认真讨论过的一个假说。换言之，虽然新一代的美术史家对美术品进行了多种角度的探索，包括它的"复制性"(reproducibility)、

"上下文"、"感知"(perception) 或 "解释"(interpretation) 等等，但是这些探索的对象大都基于美术品与各种外在因素的关系（包括复制技术、社会和政治环境、观者、解释者等）。其结果是虽然"艺术品原物"为发展各种解释性理论提供了概念上的底线，它自身却逃离了理论的质疑。

但是实物并不等于原物，我们因此需要对"美术史原物"的概念进行反思，对美术馆藏品的直觉上的完整性提出质疑。这种反思和质疑并不是要否定这些藏品。恰恰相反，这种反思和质疑可以在更大程度上发挥藏品作为历史材料的潜在意义，因此能够真正地促进"实物的回归"。这是因为一旦美术史家取消"实物"和"原物"之间的等号，他们就必须认真地考虑和重构二者间的历史关系。这个重构过程会引导他们发现和思考很多以前不曾想到的问题，而这些问题的核心也就是美术的"历史物质性"。应该说明的是以往对艺术品的优秀研究往往包含了这类历史思考，而我的目的是将其提升到方法论的层次上去理解。试举数例说明：

绘画史学者很早就注意到两张传世名画的相似之处，

传隋展子虔《游春图》，故宫博物院藏。

一张是现藏故宫博物院、传为展子虔作的《游春图》，另一张是现藏台北故宫博物院、传为李思训作的《江帆楼阁图》。但是傅熹年先生在1978年讨论前者年代的时候提出二者虽然同出一本，但是《江帆楼阁图》原来应该是一幅四扇屏风最左面的一扇，而非全图。这个论点虽然在傅先生的文章中一带而过，但却具有重要的学术潜力，因为它指出了大量古代绘画在历史过程中不断改换面貌、地点、功能和观看方式——即被赋予不同历史物质性——的事实。我曾想过为什么别的学者也曾比较了这两张画的异同但却没有提出这个论点，窃以为这是因为傅先生对建筑史的长期浸研，使他看待绘画的眼光能够超越画面上的形象和笔法，扩及绘画的媒材以及与建筑空间的关系。

　　唐宋画史记载了大量的"画屏"和"画障"。这些可称为"建筑绘画"的作品大都已消失了，今天能够在美术馆里看到的凤毛麟角必然是被动过手术、植入其他艺术形式的幸存者。据此线索，苏立文（Michael Sullivan）曾专文讨论后世绘画研究中的若干经典作品（如传董源的《寒林重汀图》等）首先是作为画屏而创作的，现存卷轴不过为原画局部重新装裱的结果。其他研究者也追溯了郭熙《早春图》等画的渊源，提出这幅著名卷轴画原来是北宋宫殿中的一套建筑画中的一幅。这种种情况实际上在当时的著作中说得十分清楚，并不是什么秘而不宣的禁忌。如邓椿在《画继》卷十《论近》中写道：他祖上被赐予汴京龙津桥旁的一个宅子，里边的屏风和壁障都是当时画院画家所作的花鸟及风俗画。他父亲被任命为提举官的时候，朝廷

◀ 传唐李思训《江帆楼阁图》，台北故宫博物院藏，其构图与《游春图》左方相似。

传五代董源《寒林重汀图》,日本兵库县黑川古文化研究所藏。

北宋郭熙《早春图》,台北故宫博物院藏,原为屏障画,现裱为立轴。

派遣了一个中官负责监修这所宅第。一天,邓椿的父亲看到裱工用"旧绢山水"擦拭桌子,他拿过来一看,发现竟然是郭熙的作品。询问之下,那位中官说:"此出内藏库退材所也。昔神宗好熙笔,一殿专背熙作,上(徽宗)继位后,易以古画,退入库中者不止此尔。"邓椿之父因此请求徽宗赏赐给他这些"退画"。徽宗不但答应了,而且派人把废弃的郭熙壁障整车地拉到邓宅。从此之后,邓家房子的墙壁上挂满了郭熙的作品。

这个记载非常有名,讨论郭熙的著作很少有不引的,但是引用的目的则有不同。对本文来说,邓椿所记引导我

们思考两个问题，都和这里所讨论的艺术品的"历史物质性"有关。首先，这个记载透露了宋神宗时期皇宫中"一殿专背（即'裱'）熙作"的状态，这应该是郭熙创造《早春图》这类大幅山水（并落款"臣郭熙"）时的原始状态。因此，任何讨论这幅画的构图、功能以及观看方式的文章都必须首先重构这种原始状态，不然就成了无的放矢之作。这也就是说，目前人们在台北故宫博物院中看到的《早春图》只是这幅画的"实物"而非其"原物"；要获知有关它作为历史原物的信息就必须对其"历史物质性"进行研究。也许有的人会说：如果研究者的关注点是郭熙的笔墨技法的话，这种研究则似不需要。但是笔墨离不开观看，而观看必然和绘画的形式和空间有关。沈括在谈董源作品《落照图》的时候说："近视无功，远观村落杳然深远，悉是晚景，远峰之顶宛有反照之色，此妙处也。"（《梦溪笔谈》卷十七）日本学者铃木敬因此认为："……这种山水画，应该是在大壁面的画面上，也就是在必须留意及整个画面的结构及巨大的空间表现的范围内，要比细部描写的画面，更能发挥其特色。在现存传为董源画之上，像横卷一类，须将眼睛移到相当接近画面才能观赏的作品，便很少有粗放的感觉。在大画面的挂幅上，会得到与沈括所看到的作品一样的印象，可能就是这个缘故。"（《中国绘画史》，魏美月译，上卷，137页）

邓椿的记载还引导我们思考另外一个问题，即郭熙绘画的"历史物质性"甚至在徽宗时期就已经发生了重要变化。更确切地说，这个变化在徽宗下令把郭画从殿中揭下，送入库藏时尚未发生，因为这个过程并没有造成作品功能和意义的转换。只是在邓椿的父亲获得了这些废物，将其重新装裱，作为至宝挂在家中四壁的时候，这些作品

明代佚名画家《观画图》局部。

才被赋予了一种新的历史物质性。从形式说,这些画作从建筑绘画转变为卷轴画。从空间来说,它们从皇宫内的殿堂进入了私人宅第。从功能说,它们从宣扬皇权的政治性作品转化为私家收藏中的纯粹山水画。从观赏方式说,它们从要求"远观"的宏大构图转变为鼓励"近视"的独幅作品。我们不应该把这种种变化看成是令人遗憾的"历史的遗失",因为它们同时揭示的也是历史的再创造。对美术的历史物质性的研究因此不仅仅是对一件作品原始创作状况的重构,而且也应该是对它的形态、意义和上下文在历史长河中不断转换的追寻。

需要强调的是:这种"历史物质性"的转换并非少数

作品的特例,而是所有古代艺术品必定经历的过程。一幅卷轴画可能在它的流传和收藏过程中并没有发生形态上的重大变化,但是各代的藏家在上面盖上了自己的图章、写下自己的题跋。尤其是经过乾隆等帝王把这类操作全面系统化之后,一幅古代绘画即使是形状未改但也已是面目全非。我曾让学生使用电脑把这类后加的成分从一幅古画的影像中全部移去,然后再按照其年代先后一项项加入。其结果如同一部动画片,最先出现的是一幅突然变得空荡荡但又十分谐和的构图,以后的"动画"则越来越拥挤,越来越被各种碎品所充满。奇怪的是,看惯了满布大小印章和长短题跋的一幅古画,忽然面对它丧失了这些历史痕迹的原生态,一时真有些四顾茫然、不知所措的感觉。但是如果我们希望谈论画家对构图、意境的考虑,那还真是需要克服这种历史距离造成的茫然,重返作品的原点。接下去的一张张动画则可以看成是对该画历史物质性的变化过程——对我们自身与作品原点之间的距离——的重构。

唐韩幹《照夜白》,纽约大都会美术馆藏,上有历代藏家题跋和印章。

敦煌220窟五代时期新绘壁画，中间人像为重修该窟的主持者翟奉达，其他为翟家族成员。

敦煌莫高窟提供了另一种例子。研究这个佛教艺术宝库两本必备的工具书是《敦煌莫高窟内容总录》（以下简称《内容总录》）和《敦煌莫高窟供养人题记》，前者是对现存492个窟室及其壁画、雕塑内容的记述；后者包括了历代建窟者的发愿文、功德记以及画工和游人的题记。以这两项材料为基础，益以对遗址和图像资料的调查和研究，我们会发现不仅是每个洞窟，而且整个莫高窟群体都具有"历史物质性"的变迁史。220窟（或称"翟家窟"）是敦煌最著名的洞窟之一，《内容总录》中对该窟的记述开宗明义地说："修建时代：初唐（中唐、晚唐、五代、宋、清重修）。"我们常常把"重修"看成是一种令人遗憾的次要历史现象（因此《内容总录》著者在这里放在括号中加以注明），但是每次重修实际上都重新定义了一个石窟。特别是五代时期对220窟

的重修将早期壁画大量覆盖，所画的"新样"文殊像明显表明了重修者翟奉达"厚今薄古"的态度和趣味。有意思的是，对这个窟累积历史的发现又是通过逐渐剥离晚期壁画实现的。首先是罗寄梅于1943年剥出窟内初唐壁画，以后敦煌研究所又在1975年剥出甬道南北壁底层壁画。可惜由于当时技术条件所限，无法保存剥下的晚期壁画，不然的话我们可以有几个不同时代的翟家窟，以显示这个窟的历史物质性的演变过程。

220窟的重修是由该窟所有者自己进行的，但是《敦煌莫高窟供养人题记》中的多条记录也反映出由寺院或社人重修废弃洞窟的情况。再者，如果我们把莫高窟作为一个整体考虑，我们又可以发现另外一种撰写历史的方法：每个窟都不是孤立的，每个时代的"窟群"都有着特殊相对位置和内部关系。任何新窟的兴建都会在一定程度上改变石窟整体的面貌，任何旧窟的残毁也会起到类似的作用。在特定历史条件下，当地官府或寺院甚至有可能对窟檐和窟面进行统一修缮和装饰，把不同时代创立的窟群纳入一个统一的视觉形象。从这些意义上说，莫高窟历史物质性的转换在过去的1600多年中从未停止，甚至在今天仍在持续。举例来说，20世纪初拍摄的照片仍然显示了通向一些洞窟的直上直下的阶梯和阶梯前的牌坊，今日参观莫高窟的游客则不需再受这类攀登之苦，可以如履平地般地沿着层层混凝土栈道参观浏览，但所获得的自然也是另一番历史经验和感受。

"复制"是石窟物质性转换的另一大法门。除了编辑和印刷大量精美画册，为了保护原窟，敦煌研究院特制了八个原大的"复制窟"（包括220窟在内），目前设在敦煌石窟文物保护研究陈列中心以供参观。电脑数字化技术更造就

敦煌332窟电脑复原模型。

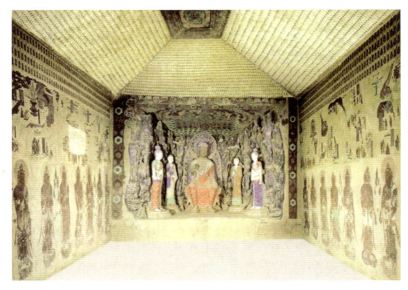

河南洛阳龙门奉先寺全貌。

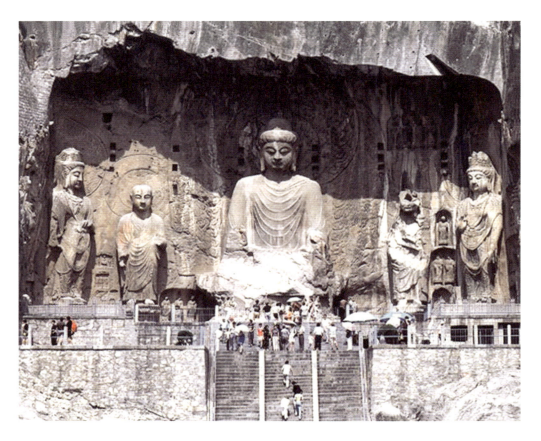

了由敦煌研究院授权制作的梅隆国际敦煌档案,研究者现在可以足不出户地观看若干代表性洞窟的360度全方位显示和种种细节,其便利远非中古时代的僧侣或朝圣者所能想象。但退一步说,我们为这种便利所付的代价是那些僧侣和朝圣者在黑黢黢的洞室中面对缥缈恍惚的宗教偶像,幻想美好来世的情境。

我的最后一批例子数量最大,但用几句话就可以概括:这是那些在表面上并没有被改换面貌的艺术品,但是它们被置换了的环境、组合和观看方式使它们成为再造的历史实体。一面原来悬挂在墓室天顶上代表光明的铜镜被移到了美术馆的陈列柜里,和几十面其他同类器物一起显示铜镜的发展史。一幅"手卷"变成了一幅"长卷",因为观众再不能真正用手触摸它,一段一段地欣赏移动的场景。任何从墓葬中移出、转入美术馆的器物、壁画、石刻

宣化下八里辽代张氏墓葬7号墓后室天顶,中心安置着一面铜镜。

一个美术馆中的铜镜陈列,每面镜子都从原来的考古环境中移出,展示背面的不同花纹。

都被不可避免地给予了新的属性和意义,同样的转化也见于为殿堂和寺庙创造的雕塑和绘画。所有这些转化都可以在"历史物质性"的概念下成为研究的课题,但是这些研究所探求的不再是一件作品的原始动机和创作,而是它的流传、收藏和陈列——它的持续的和变化中的生命。

斯蒂芬·麦尔维尔(Stephen Melville)和比尔·雷丁斯(Bill Readings)曾把美术史的解释方法总结为两类,一是"将实物插入一般性意义的历史",二是"从对特殊表现的依赖中抽取文本"(*Vision and Textuality*,1995,21页)。对美术的"历史物质性"的研究与这两种方法均有本质不同,因为它的基本前提是取消"实物"或"特殊表现"与"文本"或"一般性意义历史"之间的界限。它提倡的是在对艺术品本身的研究中重新安排解说的步骤,是研究者对实物和方法论的共同兴趣和重叠探索。这种"对实物的回归"因此不是对解释的拒绝,而是解释在艺术品研究中的内化。

五　重构中的美术史

在前几篇文章中我谈到美术史的概念、定位、取向和研究材料的演变。本文的主题仍然是美术史的学科问题，但反思的对象则从外部转向内部，从宏观转向相对微观，从美术史和其他学科的关系转向它不断变化着的内在结构和组成。用英文来说，如果我的考虑重点曾是一个 discipline（学科）的总的轮廓和定位的话，目前的观察对象就是它的内涵和操作，包括它的 sub-disciplines（亚学科），fields of research（研究领域）以及 conceptual structure（概念结构）。实际上，我可以相当大胆地说，只有在这个层次上我们才能比较准确地讨论美术史的方法论问题，也才能真正地思考这个学科变化中的实质因素，因为研究方法是根据研究对象、研究目的和研究角度制定的，而研究对象、目的和角度都是相当具体的问题，需要在美术史的内在构成这个层次上思考。

非洲安哥拉地区 19 世纪面具。

我曾谈到，美术史近二三十年来发展的一个最大特点，是它在研究对象、研究目的和研究角度各个方面的迅速扩张，其结果既是这个学科影响力的增长和对一般性人文科学和社会科学的积极介入，也是它不断模糊的面貌和日益尖锐的身份危机。当所有的视觉形象——不但是"精英"的绘画和雕塑，而且是报纸杂志上的图片和街头巷尾的什物——都登上了美术史的殿堂，当学者从形式分析和图像辨认等专业技巧中脱逸而出，开始在社会、思想、政治、文化、宗教、经济等广阔层面上求索图像和视觉的意义，当多元文化论 (multi-culturalism)、性别研究（gender studies）、女权主义 (feminism) 等潮流涌入美术史的研究和教育，以其带有强烈政治色彩的挑战性释读吸引了新一代的学子，以年代为框架、以欧美为基础、以艺术家和风格为主要概念的传统美术史就被自我解构了。但解构并不意

味重构,而如果没有自成系统的方法论和操作规则,美术史作为一个"学科"的意义就很值得怀疑。换言之,如果美术史仅仅成为对"形象"(image)和视觉(visual)的不同兴趣的集合场地,而没有内在的框架和概念的支撑的话,那它作为一个学科的身份也就瓦解了。这也就是为什么近年来美国美术史界最大的辩论实际上是这个学科的存在价值问题,具体表现为"美术史"是否应该被"视觉文化"等有着更广泛含义的称谓所取代。

这个辩论的结果现在看来已经很清楚了:美术史这个学科并没有消失。重要大学的美术史系和研究所没有改名。教授们仍然不断发表着他们的美术史著作,也仍然在培养新一代的美术史家。但是作为美术史学科的基地,这些系、所仍然处在一个相当尴尬的"转型"期间。对学科建设有兴趣的学者仍在苦心思索新的架构,希望为美术史

唐太宗墓前《昭陵六骏》之一"飒露紫",雕于636年,现存费城宾夕法尼亚大学美术馆。

文化大革命时期宣传画，表现一对飒爽青年把党中央文件送至千家万户。

制定新的理论基础、涵盖范围和游戏规则。这种探求并不是纯学术性的，而是带有很大的实际意义。比如说，以往重要大学中的美术史系对于教授配备的考虑相当简单，均以西方美术史为轴心，从古典、中世纪、文艺复兴到现代分成若干段落，招聘权威学者执各段讲席。其他"次要"的非西方美术传统理所当然地处于边缘地位。虽然这种状

态在目前并没有得到根本上的改变（如哈佛大学美术史系在近年内膨胀了两三倍，教授数量达到30名以上，可是仍只有3名分别"cover"——涵盖中国、日本和印度），但一个重大的不同点是，没有人再敢于站出来宣称这种以西方为中心的体制是理想的或合理的了。实际上，大部分人感到，由于美术史在地理、时段和观念等各方面跨度的急速增大，没有一个美术史系能够继续"囊括"所有的维度；唯一的出路是发展个性化的历史或理论的框架，据此决定一个美术史系的教学和研究重点。

那么可供选择的这些框架是什么呢？就我所知，尚没有一个学校对此提供有文可循的明确答案。但实验和思考是大量的，可以作为在中国发展美术史研究和教学的参考。总的来说，这些实验既是实质性的也是策略性的，其前提有两项，一是美术史学科的多元化，一是各学校美术史系间的竞争。从此出发，一类实验集中在从其他领域引进新的概念系统，逐渐形成一个"开放型美术史"的架构。在从事这类实验的人看来，以往美术史对收藏品的依赖和对艺术风格发展的强调，实际上为美术史构筑了一个封闭的学科空间。这个空间虽然具有严整的内部规则，但其代价则是"小国寡民"的安全感以及不可避免的"自身

英国女性主义艺术家团队"游击队女孩"（The Guerilla Girls）创作的作品，上面的大字所写的是："只有裸体女性才能进入大都会美术馆吗？"

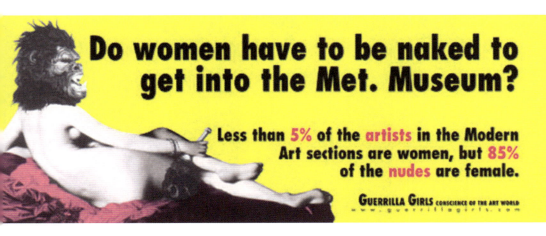

繁殖"和逐渐僵化。通过对当代"热门"的学术概念和话语的引入，美术史的大门自然敞开，美术史家的研究项目也可以卷入当代的思潮和辩论。下文介绍的《美术史批评术语》（*Critical Terms for Art History*）这本书，基本上是这种实验的产物。

另一类实验则仍然立足于历史研究，但希望重新调整美术史的地理和时间框架。既然在"文化多元论"的前提下，一个美术史系已经无法囊括世界上所有的美术传统，那么最实际的选择就只能是有意识地发展若干重点，以此建立该系在特选领域中的权威地位。如康奈尔大学的美术史系在近年内开始发展以现、当代美术为主的，超越西方传统的"全球"美术史。芝加哥大学的美术史系多年来以中世纪美术为大宗，集中了这个领域的若干名权威学者，但是由于种种原因（包括教授退休、早逝等等），这个重心需要进行调整。新的结构很可能是"双轨"式的，同时压缩和扩大教学和研究的范围。一方面，亚洲美术和古典美术可能会成为新的"地域"重心，二者之间也可能发展跨文化

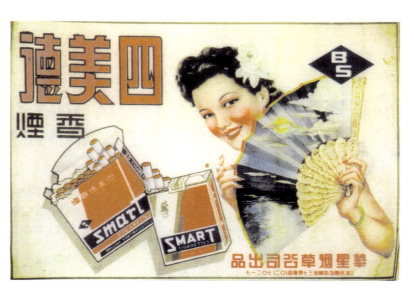

20世纪初期上海"四美德"（Smart）香烟广告，华星烟草公司出品。

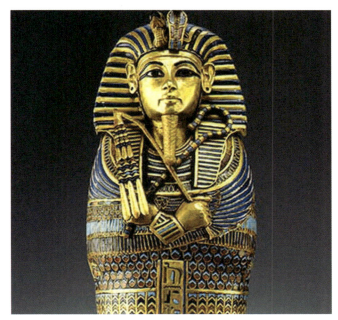

埃及法老图坦哈蒙二世黄金面具，公元前14世纪。

的历史和比较研究。另一方面，通过把电影、建筑、美术馆、视觉技术等题目纳入教学和研究内容，教授和学生可以不断反思美术史的范围和理论基础。

可以预见的是，美术史教学和研究的未来模式将不再是美术史系之间的"复制性"，而是它们在教学重点和研究方法上的选择性。由此产生的差异就成为必然的现象。但差异并不意味某一选择是"正确"的或"错误"的。更可能的是，一旦选择性成为一种常规性操作，它也就为不间断的互补和商榷打下了一个基础；而研究者将在这个系统里更自觉地凸现自己的能动性和原创性。

《美术史批评术语》是近年来美国美术史界比较有影响的一本书。虽然书名可能使人误以为这是一部词典或名词解释书籍，但它希望做的实际上是为建立一个新的美术史解释架构打基础。出版社对该书的介绍清楚体现出编者

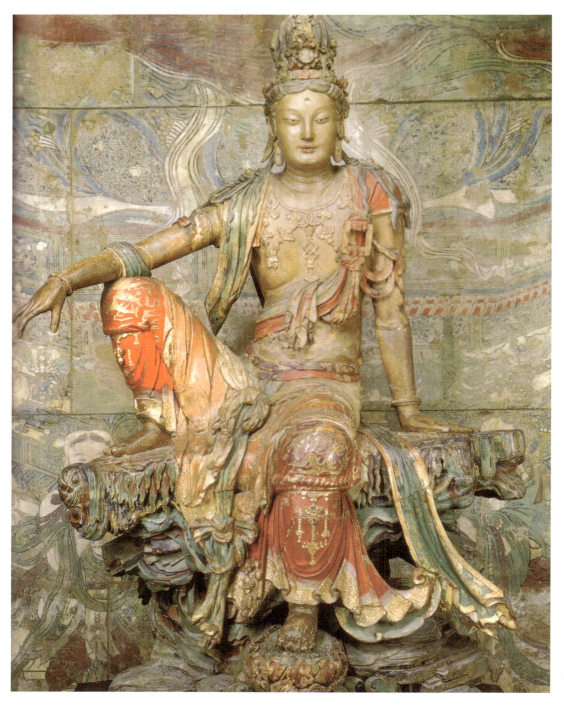

辽代观音像,美国堪萨斯城纳尔逊-阿特金斯美术馆藏。

的出发点:"在过去十年中,关于视觉本质的问题被提到人文科学的辩论中心。美术史这个学科不再仅仅是对旷世名作的研究,而是开始处理最基本的有关文化生产的一些问题,诸如形象如何发生作用,以及人们的期望和社会因素如何成为观看的中介。美术史的这个新范围因此要求在方法论和解释术语上做实质性的扩张和重估。"

该书的两位编辑,罗伯特·纳尔逊(Robert Nelson)和理查德·希夫(Richard Shiff)都是专业美术史家,前者主攻拜占庭宗教美术,后者是印象派绘画的专家。但是他们并没有以自己熟悉的史学领域作为《美术史批评术语》的基础,而是选择了若干(在他们看来)今日美术史研究中,特别是对美术和视觉文化的解释中,变得越来越重要的词汇和概念作为讨论的焦点。由于这些词汇和概念往往是从其他领域中"借用"过来的,对如何在美术史的解释中使用它们——甚至是否能够在美术史中使用它们——尚存在着不同的意见。纳尔逊和希夫的第一个目的是对这些术语/概念以及它们在解释美术作品中的用场加以澄清。他们

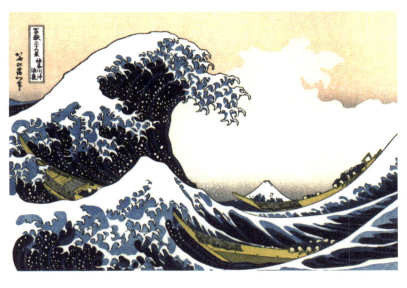

葛饰北斋《富岳三十六景·神奈川冲浪》,创作于1831年前后。

五 重构中的美术史

的做法是邀请若干知名学者现身说法，每个人谈一个自己所熟悉并有特殊见解的术语/概念，通过分析一个美术史或文化史上的特例对它加以阐释，着重显示这个术语/概念作为"解释框架"（interpretative frame）的意义以及相关的理论和方法论。虽然各个作者的文风和着重点不尽相同，但是在这个层次上的分析和解释基本上是历史性的。这些个案解释进一步被组织入一个由五部分组成的概念性结构中。通过这种"以论带史"的方法，这部书被认为是对美术史和视觉研究中"当代话语"的综合，代表了"在视觉环境中进行历史和理论辩论的一个总括性的努力"。

这本书首次由芝加哥大学出版社在1996年出版的时候，共包括22篇文章。2003年再版的时候又增加了9篇，形成了5章31篇的规模（此外还有两位编者撰写的相当重要的前言和结语）。以下是各篇主题及分章，我把它列在这里，主要是因为这个单子反映了对新型美术史内在结构的一个提案：

操作（Operations）：一、再现（Representation）；二、符号（Sign）；三、幻象（Simulacrum）。

交流（Communications）：四、文字与形象（Word and Image）；五、叙事（Narrative）；六、表演（Performance）；七、风格（Style）；八、原境（Context）；九、意义/解释（Meaning/Interpretation）。

历史（Histories）：十、原创性（Originality）；十一、挪用（Appropriation）；十二、美术史（Art History）；十三、现代主义（Modernism）；十四、前卫（Avant-Garde）；十五、原始（Primitive）；十六、记忆/纪念碑（Memory/Monument）。

男性身体逐渐成为大众观赏对象。图中为克里斯·迪克森（Chris Dickerson）于1985年作肌肉表演。

四川大足南宋石刻"养鸡女"。

社会关系(Social Relations):十七、身体(Body);十八、美(Beauty);十九、丑(Ugliness);二十、礼仪(Ritual);二十一、物恋(Fetish);二十二、注视(Gaze);二十三、性别(Gender);二十四、身份(Identity)。

社会性(Societies):二十五、生产(Production);二十六、商品(Commodity);二十七、收集/博物馆(Collecting/Museums);二十八、价值(Value);二十九、后现代主义/后殖民主义(Postmodernism/Postcolonialism);三十、视觉文化/视觉研究(Visual Culture/Visual Studies);三十一、艺术的社会史(Social History of Art)。

由于本文不是一份细致的书评,我在这里无法对这本

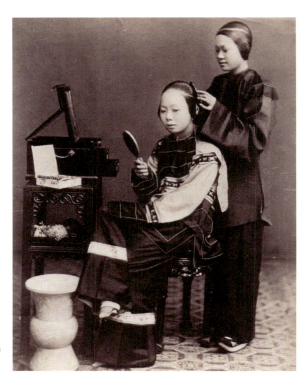

英国摄影家约翰·汤普森拍摄的清末妇女。

书的结构和内容做详细讨论,但它所反映出来的几种考虑还是值得提出来的。首先,两位编辑采取了一种提倡"开放的美术史"的态度,通过对作者的选择打破专业美术史的界限。我们看到,31个术语/概念的诠释者中不但有许多权威美术史家,而且也包括一些著名历史学家、理论家和文化批评家,如伊万·加斯克尔(Ivan Gaskell)、霍米·巴巴(Homi K. Bhabha)、汤姆·米彻尔(W. J. T. Mitchell)等。这本书因此意在提供一个理论阐释和历史阐释的交流平台,创造这两种阐释的重合和交融。

第二,该书2003年的增订反映出两种值得注意的倾向。一是与传统美术史的接轨,二是主动的学术更新。新版中所增加的术语,如"风格"、"美"、"丑"等,是传统美术史和美学中的重要概念。如果说第一版中对它们的

回避反映了20世纪90年代"新美术史"对传统美术史的硬性背离，第二版中对它们的包括则显示了一种更为成熟和自信的介入态度。其他增添的术语和概念，如"表演"、"身体"、"记忆／纪念碑"、"视觉文化／视觉研究"等，则是上世纪90年代中期到本世纪初美术史研究中流行的题目。对它们的包括显示出编者的一个理念，即美术史的概念结构是不断变化的，对这个学科的定义必须反映这种变动。另一个值得注意的特点是，书中探讨的术语／概念包括"美术史"、"视觉文化／视觉研究"等词条，反映出一种鲜见于传统学术中的对学科的主动反思。

第三，通过强调复数性（如"历史"、"社会"等词都采用复数形式），并以一个理论架构包容历史个案，该书至少在表面上消解了不同美术传统之间的冲突。虽然作者中的美术史家各有专攻（如其中包括研究非洲美术的苏珊·波力尔〔Suzanne P.

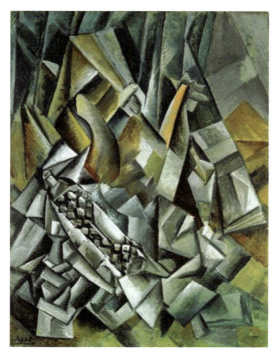

毕加索的早期立体主义油画。

美元钞票上的金字塔图案。

Blier〕和研究中国美术史的柯律格〔Craig Clunas〕），而且使用不同地区和时代的事例作为讨论的对象和证据，但是由于作者在同一概念层次上讨论历史问题，西方与非西方、古代和现代中的矛盾似乎就消失了。但是批评者也可能提出，这些矛盾并没有被真正解决。实际上，由于书中所选择的绝大部分术语／概念是从西方哲学、文化研究和美术史中派生出来的，而不是从对不同文化和艺术传统的认真分析中抽象出来的，所建立的理论构架就可能带有很大的文化片面性。

这种批评促使美术史家返回到历史研究的层面去考虑对美术史的重构。这也就是我在下一篇文章中希望讨论的问题。但我希望强调的是，从历史角度对学科进行的思考并不必须是对以《美术史批评术语》为代表的在概念层次上更新美术史的拒绝，而可以看成是一种相互的启发和验证。实际上，只有通过理论和历史的磋商，重构美术史的愿望才可能摆脱某一学术立场的自我标榜，成为学者间合作和交流的学术项目。

六　「开」与「合」的驰骋

一部中国美术史应该怎么写？对这个问题的回答肯定会反映学者对研究中国美术的不同看法。最极端的看法可能是根本就不要再去写那种上下数千年、东西几万里的中国美术史了，因为这类宏观叙事不过是现代启蒙主义和进化论影响下的"民族国家"的神话，如果有人在"后现代"的今日继续追求这种历史叙事（即使是以新的方式）就不免会有民族沙文主义之嫌。持这种看法的学者因此以解构古代中国美术史为己任，在抛弃了宏观历史框架后着眼于对地方文化多样性的研究。但问题是"地方"的概念往往还是跳不出后人的眼光，而且一个四川就超过了英国和意大利的面积总和。因此"地方"仍然需要不断解构，多样性的背后有着更多的多样性。其结果是最终抛弃一切晚出的和外部的历史文献，把观察和解释的框架牢牢地限定为确切有据的考古材料。因此普林斯顿大学的贝格利教授就告诉我们，由于有甲骨文的根据，"把公元前1500年至前1000年的安阳人叫'中国人'还说得过去，但我们并不知道他们的邻居有哪些人或有多少人是说同样语言"（《中国学术》第二辑，260页）。

平心而论，对文化多样性的研究是十分值得鼓励的。特别是在中国史学界（包括美术史界）受到多年从上至下的意识形态的控制之后，鼓励实证精神，重新发掘和解释历史证据，进行从下至上的逐级历史重构就显得尤其重要。但是这种研究并不必与在宏观层次上重新思考中国美术史相矛盾。以"文化多样性"全面否定历史连续性不过是提供了另一种教条。否定的态度越是激烈，其本身的意识形态也就越为明显；因为排除其他学术的学术最终不免成为权力话语的工具。

因此，我希望鼓励一种开放式的中国美术史研究。

"开放"有多种意义,可以是观察对象和研究方法的多元,也可以是对不同阐释概念和历史叙事模式的开发。以研究对象而论,不多年前甚至大部分清代宫廷画也还进入不了书画著录的正统,在故宫博物院里和家具、钟表之类同属于"宫廷组"的管辖范围,而今日这些绘画却常常为研究中西文化交流、政治与艺术的关系等诸多题目提供了难得的证据,被中外学者所重视。以往"不入流"的其他美术形象和作品,如民间寺观壁画、戏曲小说插图、商业杂志广告等等,也都不断进入新编写的中国美术通史,其一例是杜朴 (Robert L. Thorp) 和文以诚 (Richard E. Vinograd) 合写的《中国艺术和文化》(*Chinese Art and Culture*),目前被不少美国大学用作教科书。

以研究和阐释方法而论,传统的辨伪、断代、考据仍然是不可或缺的基本手段,从西方引进的形式分析、视觉分析、图像志研究、社会学研究、性别理论、后殖民主义理论等又不断提供了新的观察角度。由于每种研究方法或理论都有着特定的目的和用途,因此也都不可能简单地取代其他的方法和理论。开放式的美术史因此也可以看作是

河北平山战国中山王墓出土的具有西亚风格的错金银带翼神兽雕像,可能与中山国为西方移民"白狄"所建的记载有关。

各种方法和理论并存和互动的美术史，互动的结果是研究内容和观念上的不断丰富，以及研究者日益扩大的交流和辩论。换言之，新材料和新理论的意义不仅在于导致特殊的历史结论，而且更主要的是开拓美术史的研究范围，增加这一学科的内在复杂性和张力。正是从这个角度，我感到无论是实证类的个案研究，还是后现代理论对宏大叙事的否定，都不应该排除对中国美术史全过程的思考。关键在于这种思考应该不断结合新的材料和观念，对现存的叙事模式进行反思和更新。这里提出中国美术史中的"开"与"合"，可以说是这种反思所引出的一个提案。

"开"与"合"既概括了两种实际历史状况，也反映了两类历史叙事的方法。作为历史叙事模式，"合"的意思是把中国美术史看成是一个基本上独立的体系，美术史家的任务因此是追溯这个体系（或称"传统"）的起源、沿革以及与中国内部政治、宗教、文化等体系的关系。这种叙事从根本来说是时间性的；空间因素，诸如地域特点、中外交流等等，构成历史重构中的二级因素。许多重要出版物，如《美的历程》、《中国美术五千年》等等，其标题已经清楚地标示出这种线性的史学概念。相对而言，"开"则是对这种线性系统的打破，以超越中国的空间联系代替中国内部的时间延续作为首要的叙事框架。但需要说明的是并非所有以超国界地理概念为题的著作都符合这个逻辑，如大部分《亚洲美术史》或《世界美术史》实际是若干国家或地区线性美术史的硬性聚合，并不致力于发现这些线条之间的有机联系。

这两种历史叙事各有其历史根据。"合"类叙事的本质是对艺术传统的历史重构，其根据在于这些传统的实际

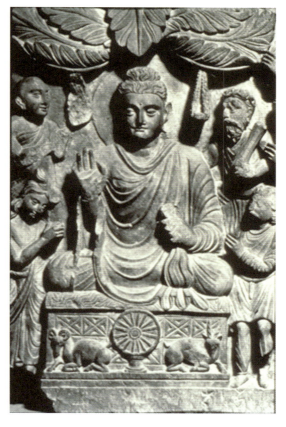

犍陀罗风格佛陀雕像，公元2世纪，现存美国弗利尔美术馆。其风格反映了佛教艺术和罗马艺术的融合。

存在本身（虽然上文说到有些当代学者反对"中国美术"的宏观叙事，但我想大概没有人会否定中国特有艺术传统的存在）。比如说以珍贵的青铜大规模地制造礼乐器的这个艺术现象，在古代世界中就只见于青铜时代的中国，从夏代晚期至东周时期持续了千年以上。虽然某些器物的形制和花纹反映了外来影响，有些礼器也会流传到商周文化圈之外，但这种情况相当有限。总的看来，青铜礼器可以说是一种极端闭合性的艺术形式，严格属于当时宗法制度里的精英阶层。在商周社会中尚且是"礼不下庶人"，与这个社会之外的有机联系更加不可能。因此对青铜礼器的研究，无论是对风格图像的分析还是对社会功能和象征意义的辩证，必然需要在商周

政治和文化的框架里进行。虽然地域特征不可忽视，但是这种特征所构成的是礼器纵向发展中的横剖面。

"合"的叙事模式也适用于汉代画像石。虽然这种石刻不再属于社会上的特定阶层而且广为分布，东至山东、江苏，西至陕西、四川都有大量发现，但是，作为一种独特的艺术形式，画像石是和汉代文化紧密地联系在一起的，甚至可以被看成是汉代文化的一个核心表征。这个结论的一个证据是画像石在汉代文化中心区域以外鲜有发现，即使那些地区使用了汉代墓葬形式，但墓中装饰却大都使用绘画手段。因此，虽然画像石的地区风格和地域传布是汉代美术研究中的一个重要问题，但是这些研究所揭示的是汉代文化内部的多元性。虽然某些画像题材和风格来自域外（如墓葬中的"佛像"和其他源于佛教美术的形象），但是这些因素被吸收和消化，用以表达本土的观念和宗教思想。

沿着这个思路，我们可以进而考虑更为广阔的以"合"为特征的艺术传统，与中国社会和文化紧密持久的关系是其最本质的特性（这里所说的"中国"是不断变化中的一个

四川乐山麻浩崖墓中的浮雕佛像，公元2至3世纪。佛像在墓葬中的出现表现了印度佛教艺术与中国本土墓葬文化的融合。

江苏连云港孔望山佛、道像，公元2至3世纪。孔望山摩崖上的这些偶像很可能属于当地的一个道教寺观，反映了道教艺术形成时期对佛教艺术的吸收。

历史概念，而不是目前的政治地域）。这种传统中的一个例子是封藏式的大型地下墓葬，另一例是以卷轴为媒介的绘画和书法。前者从新石器晚期一直持续到朝代史的终结，后者自魏晋以降成为精英艺术中的首选。二者在世界其他地方都找不到相似的例子。即便受到这两个传统强烈影响的朝鲜半岛和日本，其墓葬和绘画也显示出与中国本土传统的明显区别。这些情况因此和佛教艺术以及现代艺术判然有别，后两者虽然也成为中国美术史的重要组成部分，但是并没有形成与中国社会对应的相对封闭的视觉文化体系。从这种意义上说，"中国佛教美术"的建立是中国古代美术史上最重大事件之一。与本土的礼器和墓葬艺术不同，佛教艺术来源于一个外部的文化和宗教体系，其概念和视觉因素与传统中国美术有着根本区别。不少学者都曾力图说明这个外来艺术如何得以在中国站稳脚跟并获得长足的发展。由于这个历史过程的重要性和复杂性，它仍然是中

国美术史以至世界美术史中一个极其值得讨论的问题。

佛教美术博大精深，对它的研究可以在许多层次和范围中进行。但是从根本上说这是一个超国界的美术系统。它的基本因素，如偶像、佛堂、塔刹、石窟寺、叙事画等等，并不限于一个国家和民族，而是在 2 世纪以后逐渐成为包括南亚、中亚、东亚和东南亚的一个广大地区的共同视觉语汇。虽然每个地区逐渐形成具有地方特征的佛教美术传统，但其共性超过特性，而且各地区传统间的交流从来没有中断。佛教造像中的新风格往往源于异域样式的传入，而对这些样式的吸收又和佛教美术中的"正统"观念

北魏鎏金铜佛。纽约大都会美术馆藏，其"秀骨清象"的风格反映了 6 世纪初南北艺术的交融。

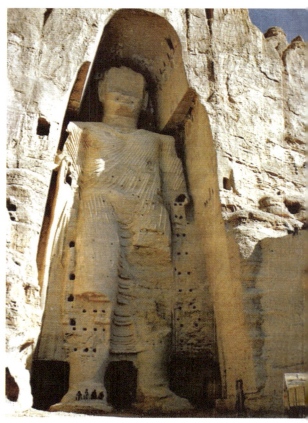

未被炸毁前的阿富汗巴米扬大佛，约公元 5 世纪。

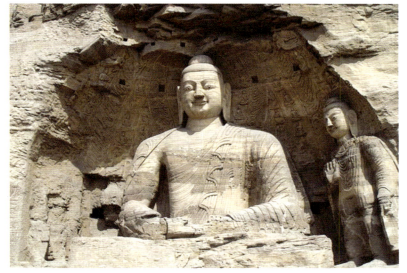

山西云冈石窟20窟北魏大佛,5世纪晚期。

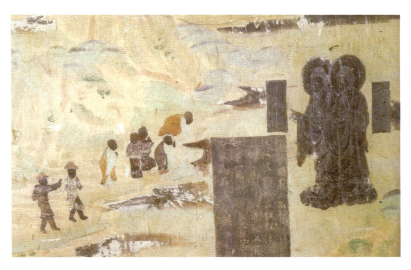

敦煌石窟323窟初唐壁画的一个局部,描绘了两躯印度瑞像逾海到达中国沿海地区的景象。

有关。历史上跋涉万里、前往天竺的僧人并不仅仅志在访求真经,也在于获取梵像。佛教文献中也记述了不少"瑞像东来"的神奇事迹。从具体学术研究来说,讨论中古日本和韩国的佛教美术不能脱离中国的佛教美术,研究当时的中国佛教美术也离不开中亚和南亚的佛教美术。这些研究的集体成果应该是一个"开放"式的历史叙事,通过对

史君墓门旁的天神像，融合了祆教、佛教以及其他宗教的特点。

西安北郊景山村北周史君墓中出土的墓志铭，以粟特文和汉文两种文字书写。史君为粟特人，生前为凉州萨保，死于北周大象二年(580)。

不同地区佛教美术传统的重构形成一个广大的国际性网络。在对这个网络的分析和解释中，"传播"、"转译"和"互动"等概念具有最突出的意义，因为这些概念的焦点都是文化联系中的机制，而非地域文化的内部发展和运作。

另一个必须从"开"的角度研究审视的领域是现代和当代美术。大量著作已经介绍和讨论了19世纪以来西方美术在中国的发展和影响，所牵涉的问题不但是油画、雕塑等特殊艺术形式的引入，而且包括艺术家的留洋求学、欧式艺术教育在中国的出现、展览和观赏方式的变化以及属于现代人文科学的美学和美术史的建立。具有同等意义的一个课题是大众视觉文化的现代化，包括摄影术的传入及对新闻、出版和私人生活的影响，电影的流行及所导致的公众娱乐、建筑、时尚的变化等等。正如中古时期"中国佛教美术"的成立，"中国现代美术"的出现既与中国本土的政治和社会条件不可分割，又同时是一个广泛的全

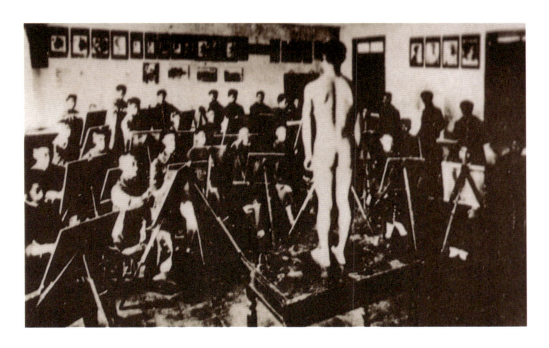

1914年上海图画美术院开始在西化教学中使用裸体模特,标志了西洋艺术教育方法在中国的确立。

球化运动的组成部分。中国当代艺术的产生和发展更是如此:上世纪80年代以来蓬蓬勃勃的"实验艺术"有意识地和国际当代艺术认同,不但所采用的艺术形式,如装置、录像和多媒体等起到"国际语"的作用,而且艺术家往来穿梭于国内和国际之间,不少人以"中国艺术家"的身份在国外进行创作。

回到"一部中国美术史应该怎么写?"这个问题,关于"开"与"合"的这些思考或可引出以下启示:

我们看到中国美术史既非纯粹的"开"也非完全的"合",而是这两种基本历史运作在不同条件下、不同层次上的复杂的结合和穿透。由于这些结合和穿透贯穿中国美术的全历程,因此不研究二者的关系也就不可能理解中国美术的发展和演变。从此产生的一个建议是把这种研究提升为美术史研究中的一个专门领域,在分析大量个案的基

础上进行理论和方法论上的升华。

"开"与"合"反映了不同历史时期美术发展的基本趋势。如中国历史上三个最重要的"开放"时期可说是战国、南北朝和20世纪前半叶。在这些时候，统一国家的概念和严格的边界暂时消失，人口混合，域外文化涌入，和传统文化形成复杂的关系。许多新的、具有实验性的视觉、建筑形式应运而生。这些形式中的佼佼者在随后的稳定时期里发展成为"传统"，逐渐具有了更强的程式化倾向。

无论"开"还是"合"都是由具体的人通过具体的渠道实现的，我们因此可以把这两个概念与"传统"或"交流"的特殊机制联系起来思考历史的写法。如古代中国最著名的文化交流渠道无过于丝绸之路。人们都知道这条贯通欧亚的交通干线在中古文化和艺术发展中所

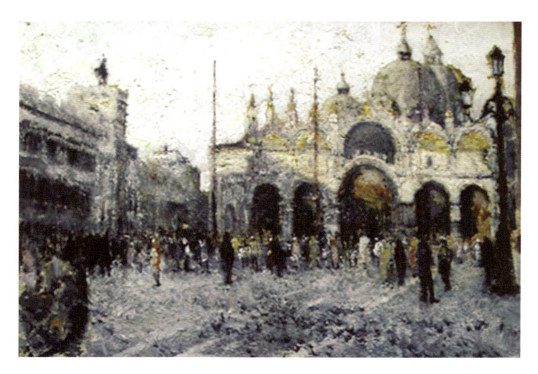

颜文梁画于1930年的油画《威尼斯圣马可教堂》，反映了中国艺术家对西方艺术传统的全面接受。

起到的关键作用，但是我们也可以考虑把这条"路"设想成重构和陈述中古美术中的一条主要线索。与以时间为主轴的美术史不同，这种叙事将更着眼于文化的流动、冲突、融合和嬗变。

我们常常把"古代"和"现代"看成两个截然不同的历史时期，自觉或不自觉地强调后者的革新性和特殊性。"开"与"合"的概念可以打破这种历史分期的约束。上文谈到的一些现象，如战国、南北朝和现代时期中外美术的流通和综合，以及统一帝国对"传统"的建设和肯定，都显示出超越特殊时期的某些共同历史逻辑。从这些逻辑切入，中国美术史的重构不但可以是循序渐进的线性发展，也可能是对不相衔接的历史时期中美术潮流的比对。

七 「墓葬」：美术史学科更新的一个案例

我在上篇文章中讨论了近年来西方学界"重构美术史"的努力及原因，并着重介绍了一些学者试图在概念层次上更新、重组这个学科的尝试。在文章结尾处我提到这种尝试的一个基本局限：虽然这些学者希望摆脱传统美术史的西方中心主义，但是因为他们所引进的概念和分析方法绝大部分是从当代西方哲学、文化研究和视觉研究中派生出来的，而不是从对不同文化和艺术传统的实际分析中抽象出来的，所建立的理论构架虽然可以和传统美术史的面貌判然有别，但仍不免带有很大的文化片面性。这种局限促使我们返回到历史的层面去考虑"美术史的重构"问题。这种历史研究虽然针对个案，但立论则不限于对象本身，而是在很大程度上希望通过对实际问题的分析来反思美术史的分析概念和方法。与从一般性概念入手重构美术史的努力不同，这种基于历史研究的反思首先假设不同美术传统和现象可能具有不同的视觉逻辑和文化结构，进而一层层地去发掘这种内在的逻辑和结构，在这个发掘过程中不断扩张美术史跨文化、跨学科的广度和深度。其意旨不在于登高一呼，马上提出一套"放之四海而皆准"的新理论以取代传统美术史的理论方法论。但是在我看来，其自下而上的思考方式可能对长远的学科更新具有更本质的意义。

正因此，本文准备从一个具体问题入手讨论重构美术史的问题。我对"墓葬"这个题目的选择有三个基本出发点。一是墓葬文化在古代东亚，特别是在古代中国有着数千年的持续发展的历史，在世界上可以说是独一无二。对中国本身来说，墓葬也是我们所知的最源远流长的一种综合性建筑和艺术传统，比其他类型的宗教和礼制艺术（如佛教、道教艺术）有着长久得多的历史。二是在它的漫长发展过程中，中国的墓葬传统不但锻造出了一套独特的视觉语

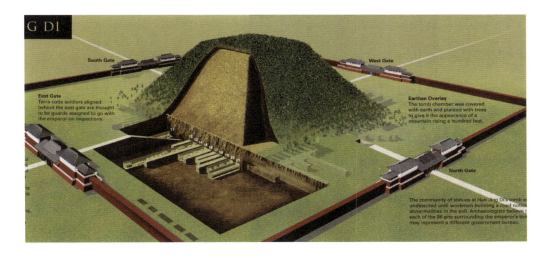

西汉景帝阳陵及陪葬坑复原图。

汇和形象思维方式，同时也发展出了一套与本土宗教、伦理，特别是和中国人生死观和孝道思想息息相关的概念系统。研究、了解这些语汇和概念对理解中国古代艺术品的制作和美学价值具有极重要的意义。三是虽然古代墓葬的发掘报告和类型学研究多如牛毛，虽然一些学者开始对墓葬的美术史价值（特别是墓葬壁画和画像装饰）进行比较深入的分析，但是墓葬艺术还没有像书画、青铜、陶瓷或佛教美术那样在中国美术史的研究和教学中形成一个"专门领域"（field of specialization）或"亚学科"（sub-discipline），发展出处理和解释考古材料的一套系统的理论方法论。

这最后一个出发点包含了一个很大的判断，需要加以解释。总的来说，墓葬研究之所以没有形成美术史专门领域的一个基本原因，是考古学和美术史中所流行的对"墓葬"的狭义理解，往往把它定义为一种独特的地下建筑，放在建筑史和考古类型学中去处理。但是历史上实际存在的墓葬绝不仅仅是一个建筑的躯壳，而是建筑、壁画、雕塑、器物、装饰甚至铭文等多种艺术和视觉形式的综合

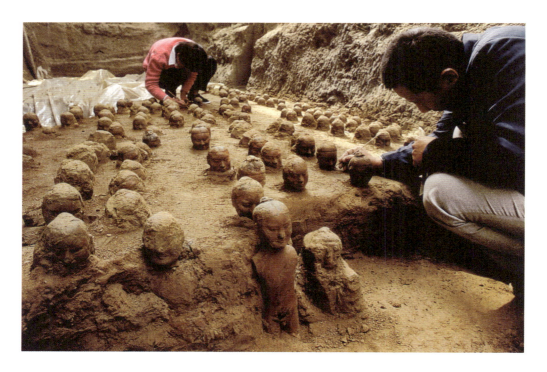

考古人员发掘清理阳陵陪葬坑中的微型俑。

体。中国古代文献中不乏教导人们如何准备墓葬的信息，如《仪礼》、《礼记》、《朱子家语》、《大汉原陵秘藏经》中的有关条目都无一例外地谈到墓葬的内部陈设、明器的种类和形式、棺椁的等级和装饰等方面。考古发掘出的不计其数的古代墓葬更以其丰富的内涵和缜密的设计证明了建墓者心目中的"作品"并不是单独的壁画、明器或墓俑，而是完整的、具有内在逻辑的墓葬本身。

我想任何人都不难理解古代墓葬的这种综合性格。但是如果回过头看一看现存的研究墓葬的方法和手段，我们也可以马上看到这些方法和手段大都与墓葬的这个基本性格脱离，甚至起到在研究者的意识中抹杀这一性格的作用。除了对墓葬的建筑史和类型学的专门研究以外，占压倒数量的有关墓葬的讨论集中于墓中出土的"重要文物"。需要说明的是，我并不拒绝对墓葬出土的特殊物品

进行专门研究，这种研究在将来也是绝对必要的。但是如果没有一个整体的"墓葬观念"作为分析的基础，这些专门性研究在增添某种特殊知识的同时也消解了它们所赖以存在的文化、礼仪和视觉环境，不知不觉中把墓葬从一个有机的历史存在转化成储存不同种类考古材料或"重要文物"的地下仓库。

墓葬的这种意义转化可说是源远流长，至少可以追溯到收藏古物的意识和实践产生之际，当人们开始从古墓中获取某些对他们来说具有特殊意义的物品，而置余者和墓葬本身于不顾。史载汉武帝汾阴得鼎，汉宣帝扶风得鼎，大约都出于墓葬或窖穴。但是这些"宝器"的伴随器物和出土情况就都付诸阙如了。宋代金石学的发生虽然可以说是史学研究的一大进步，开辟了以考古资料补史的传统，但给墓葬带来的却是更大的厄运。因为金石学的主要研究对象是铜器和石刻铭文，因此这些特殊的古物就成为士人以至皇室和豪绅争相获取的对象。文献载宋徽宗即位后"宪章古始，渺然追唐虞之思"，大量收藏古铜器。其结果是"世既知其所以贵爱，固有得一器者，其值为钱数十万，后动至百万不啻者。于是天下冢墓破伐殆尽矣"！

在学术的层次上，"天下冢墓破伐殆尽"可以被理解成对古墓的历史、文化及艺术价值的不假思索的否定，但这种否定却是传统古器物学的现实基础和存在条件。清代金石学复兴且获得长足发展，其欣欣向荣的另一面则是"其时金石器物之出于丘陇窟穴者，更十数倍于往昔"。总结这一学术传统近千年的历程，清代金石学家、收藏家而同时又是朝廷大员的阮元写道："北宋以后，高原古冢搜获甚多，始不以为神奇祥瑞，而或以玩赏加之，学者考古释文，日益精核。"这段话中所没有提到的是在这千年之中，传统

"实学"对墓葬历史的知识不但没有"日益精核",而且在有意无意之中不断地摧毁研究、重构这个历史的基础。

从这个角度看,以科学发掘为基础的现代考古学与集收藏、鉴赏、考证于一体的传统古器物学有着本质上的区别。最根本的一个不同是,古器物学顾名思义是研究单独物品和铭文的学问,而科学性的考古发掘则以"遗址"(site)为对象和框架,其基本使命是揭露和记录所调查遗址的全部情况,不仅包括出土遗物,而且包括地层、环境、相对位置等一系列信息,从而为将来的分析和解释提供尽可能完整的材料。由于这个区别,上世纪20—30年代对安阳殷墟商代王陵的系统发掘在中国墓葬研究史上有着划时代的意义,首次把古代墓葬作为严肃的学术对象提到日程上来,也提供了发掘和记录古代墓葬的第一个范例。

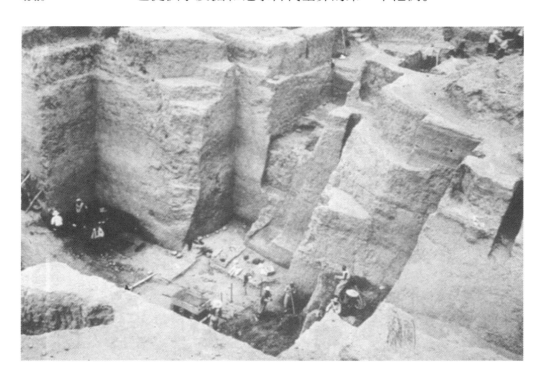

20世纪30年代对安阳殷墟侯家庄商王大墓的发掘,标志了中国墓葬考古的正式开始。照片所摄为1001号墓内部发掘现场。

一份通行考古教材中的汉代墓葬类型图,反映了墓葬研究中的一种建筑类型学方法。

那么,为什么在安阳发掘七八十年后的今天,综合性的墓葬研究(而非对墓葬类型或单独出土物的分析)在中国美术史中还没有形成一个专门的领域或亚学科呢?我感到有两个主要原因:一是考古类型学对古器物学的折中态度,二是从西方引进的古典美术史对独立艺术品和艺术传统的依赖。前者的一个主要表现是考古发掘报告中通行的"三段式"结构,首先是对墓葬形制和葬具的记录,随后是对出土遗物分类描述,最后是对于年代以及其他特殊问题的结论和附录。这三段中的第二段,即对器物的分类描述,往往在一份报告中占据了大部分篇幅。先秦墓葬中的出土遗物一般首先按照质地分为铜、铁、金银、陶、玉石器等,每一质地进而分成若干器类,如鼎、簋、壶、豆、璧、璜、环等,每一器类又进一步分为更细致的类型,如方壶、扁壶、圆壶或 I 式鼎、II 式鼎、III 式鼎。汉以后墓葬的报告或增加画像石、壁画、墓俑等专项,或将其并入"出土遗物"一章加以介绍。这种记录的方法以及所隐含的对器物的重视很明显是从古器物学中脱胎而来的。而

且，虽然大型发掘报告一般包含对出土物品位置及相互关系的描述，但记载的详简程度相差极大，而更多数的"发掘简报"则经常把这类信息大量压缩甚至完全略去，使得一份考古报告几乎成了一篇出土物品的清单。

从美术史的角度看，这门学科在欧洲的早期发展也受到美术收藏以及古物学（antiquarianism）的强烈影响，形成以艺术传统和器物种类为基础的内部分科。当这种古典美术史被介绍到中国来时，它就很容易地和中国本土的书画鉴定及古器物学合流，为撰写中国美术通史打下了一个共同的根基。如第一部英文版的中国美术史是史蒂芬·W. 波希尔（Stephen W. Bushell）在上世纪初受英国国家教育委员会委托而写作的。波希尔在该书前言中介绍自己是"一个尽力搜集有关中国古董和艺术品书籍，试图获得各个领域的驳杂知识的收藏家"。他出版于 1910 年的两卷本《中国艺术》（*Chinese Art*）共包括 12 章，每章分述中国艺术中的一个门类，其例证则主要出自伦敦的维多利亚和阿尔伯特博物馆藏品中的"典型器物"。此后编写的许多中国美术通史沿循了同样的结构，虽然有的著者改以朝代沿革作为历史叙述的主线，但是在每个朝代或时期内仍以艺术门类作为基本单位。

同样的分类系统也规定了美术史的研究、教学以至于美术史家的专业身份。在这种史学框架中，墓葬的主要职能是为各种"专史"提供第一手材料。从事绘画史、书法史、雕塑史、陶瓷史、青铜器、玉器等各方面研究的专家都从墓葬中获取以往所不知的最新证据，以此丰富完善各自的专业领域。正如传统古器物学一样，这些研究对中国美术史的建构同时起着两种作用，一方面不断地增加我们对于单独艺术品和专门艺术门类的知识，但另一方面也在

博物馆展览柜中陈列的安阳殷墟妇好墓出土青铜器，反映了器物与墓葬的分离。

不断地瓦解这种知识的历史基础，即考古证据的原始环境（original context）。一旦这个原始环境不复存在，对墓葬本身的学术考虑也就自然消解了。

所以，使墓葬研究成为一个美术史学科的首要条件是把墓葬整体作为研究的对象和分析的框架，进而在这个框架中讨论墓葬的种种构成因素及其关系，包括墓葬中建筑、雕塑、器物和绘画的礼仪功能、设计意图和观看方式。之所以对墓葬做这样一种新的学术定位，是因为这种定位可以使我们注意到原来被忽视的许多重要现象，更大程度地发挥墓葬作为了解古代文化、宗教和艺术的实物证据的意义。这里我用著名的马王堆一号墓中的一个细节说明这种重新定位可能产生的作用。

属于西汉初期轪侯夫人的这个竖穴椁室墓除了那幅著名的帛画以外，还出土了一千余件其他物品。该墓发掘报告正文共分四章，包括"墓葬位置和发掘经过"（2页）、

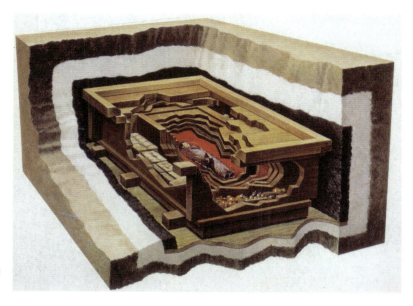

湖南长沙西汉马王堆1号墓复原图。

"墓葬形制"（34页）、"随葬器物"（120页）和"年代与死者"（3页）。"随葬器物"一章将所有出土文物归纳为十大类，按照帛画、纺织品、漆器、木俑、乐器、竹笥、其他竹木器、陶器、金属器、竹简的次序一一著录。当这个墓葬的出土文物多次参加国内外展览时，展品也基本是按照这种分类来陈设。但是我们应该认识到，这种井井有条的分类系统既不反映墓葬设计者的意图，也不是汉代文化和艺术的特性。多亏了发掘报告中半页长的一段描述和所附的一张"随葬器物分布图"，我们得以知道这千余件不同质料、型制、功能的器物在墓中实际上是相互杂糅，共同被用来充填、构成不同的空间，同时也共同界定了这些空间的礼仪和象征意义。

以椁室北端的头箱为例，据我统计共出土了68件（组）器物，按质料有漆器、竹器、木器、陶器、纺织品、草具，论功能则有家具、饮食器、化妆品、起居用具、衣物、木俑和仿制乐器。当这些物件在发掘报告中被按照质

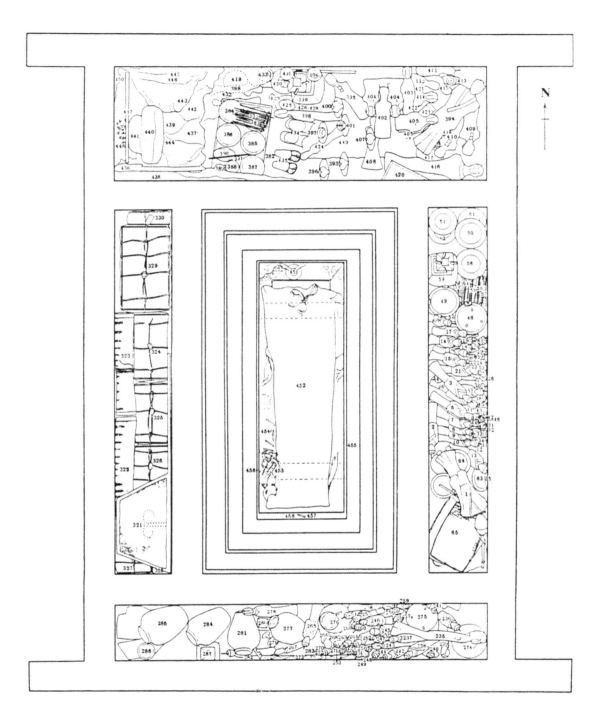

马王堆 1 号墓俯视图,可以看到头箱中东部"座位"前陈放的食器和用器。

料和器形分门别类以后,它们之间的原始共存关系就消失了,其作为历史证据的功能转化为该类器物在西汉初期的造型和装饰风格的典型例证。但是如果我们按照"器物分布图"对它们在头箱中的原始位置加以复原并细心观察各种物件之间的关系,我们的眼前就逐渐展现出在大约3米长、1米宽、1米半深的一个封闭空间里精心布置的一个舞台般的场景:箱内四壁张挂着丝帷,地上铺着竹席。左端立着一面彩画屏风,屏风前面是一个后倚绣枕、旁扶漆几的舒适座位。座位前的漆案上陈设着食品和食具,旁边配有钫、勺等酒具。室右端面向座位处有20多个木俑,其中栩栩如生的舞蹈俑和奏乐俑表现出正在进行的一个歌舞演出,而观看表演的则是屏风前座位上的主体(subject)。这个主体虽然无形,但其身份则不难确定:围

马王堆1号墓出土帛画中的软侯夫人像。

绕座位放置的私人物件包括女性使用的盛有化妆品和假发的漆奁，一双两千多年后仍然端端正正地摆在座前的丝履和一根木杖。无独有偶的是，该墓出土帛画上所画的轪侯夫人也正是拄杖而立。很明显，屏风前的这个座位是为墓主轪侯夫人而设的。旁边放置的私人用品——包括座旁的拐杖以及座前的丝履、杯盘中的酒食和永不休止的歌舞表演——进一步说明了墓葬设计的意图并非仅仅表现轪侯夫人的座位和居室，而是希望表现她的灵魂和死后仍然存在的感知（senses）。换言之，整个头箱以"非再现"（non-representational）的方式表达了她的存在，在这个精心构造的环境中观看着优美的舞蹈、聆听着动人的音乐、品尝着为她特殊准备的美酒佳肴。

虽然这只是一个局部的、并不完整的例子（按照这个研究方法我们应该继续重构、观察墓中的其他三个椁室、四层漆棺以及对遗体的处理和装饰，也应该进而把这个墓葬与属于轪侯夫人儿子的马王堆三号墓进行比较，以了解二者的共同性和特殊性），但是对椁室头箱的这一简短重构和观察已经提出了在把该墓作为类型学研究对象时所忽略的一系列问题。这些问题沿循着两个方向，一个关系到该墓的设计和陈设所反映出的宗教思想和丧葬礼仪，另一个牵涉到美术史的基本分析概念和方法论。前者可以包括：为什么马王堆一号墓的设计者和建造者为死者的灵魂设立了这一特殊空间？这是汉初的新现象，还是可以追溯到更早的时期？这是南方楚地特有的传统，还是遍及全国？这个特殊空间和棺室的关系如何？关系到最后这个问题，我在以前发表的一篇文章中提出该墓中存在有四个轪侯夫人的"形象"，包括帛画中心的肖像，第二层漆棺前档下部所画的一位正在进入冥界的妇人形象，椁室头箱中享受声色之乐的无形灵魂，以及盛殓入棺、至今未朽

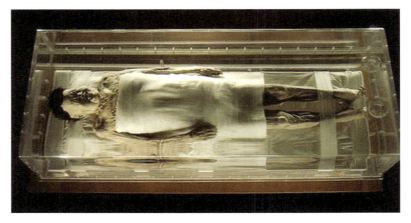

马王堆 1 号墓出土轪侯夫人尸体。

的遗体（见《礼仪中的美术》，三联书店 2005 年版，101—122 页。有的学者认为帛画上部手扶月亮的女性所表现的也是死者）。但是我还没有解决这些不同"形象"之间的关系，以及它们如何反映了中国古代不断变化的灵魂观念。

　　第二类问题和这篇文章的主题有着更密切的关系，即在方法论的层次上，这种对中国古代墓葬的整体性研究将引导我们重新思考美术史中的一些基本概念和研究方法。比如说，"观看"的问题在美术史的分析中一直起着关键性的作用，许多关于视觉心理学和艺术再现的理论都是从这个角度发展形成的。但是对中国古代墓葬传统的研究自然地提出一个问题：谁是墓中精美画像、雕塑和器物的观者？诚然，古代文献和考古发现都显示了在墓门最后关闭以前，亲属和悼亡者有可能在墓室中献祭并观看内部的陈设。但更具有本质意义的是，中国墓葬文化不可动摇的中心原则是"藏"，即古人反复强调的"葬者，藏也，欲人之不得见也"。这个"不得见"的原则和以"观看"为目的的美术传统截然不同，我们因此也就不能把现代美术史中的视觉心理学和一般性再现的理论直截了当地拿过来解释墓葬艺术。但是从另一个角度说，上文对马王堆椁室

头箱的讨论也说明了"观看"的概念在墓葬艺术中仍然存在，而且对墓室内部的设计以及木俑和器物的安置都具有重要作用。但是这种"观看"的主体并非一个外在的观者，而是想象中墓葬内部的死者灵魂。这就需要我们在理论上重新讨论"观看"的主体性（subjectivity）和视觉表现

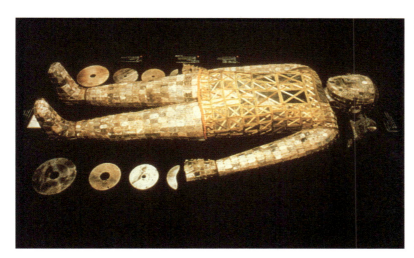

河北满城西汉中山靖王夫人窦绾墓（满城2号墓）中出土金缕玉衣。

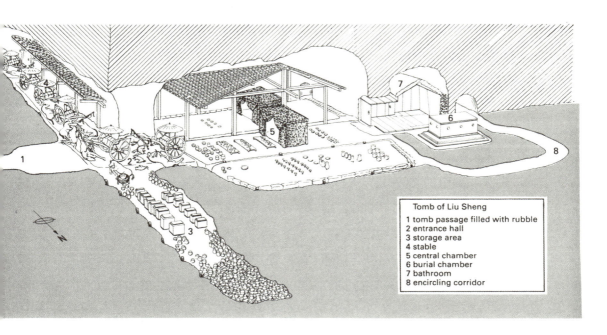

河北满城西汉中山靖王刘胜墓（满城1号墓）复原图。

七 "墓葬"：美术史学科更新的一个案例　　107

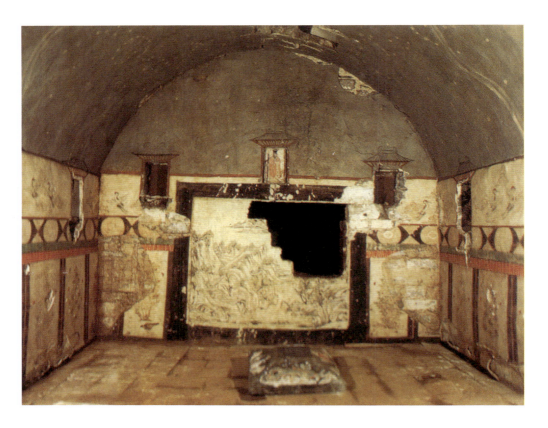

河北曲阳五代王处直墓中室，可以看到后壁上的山水屏风图、屏风前的墓志以及绕室墙壁上的花卉图和十二生肖像。

问题，从而对美术史的一般性方法论做出修正和补充。

　　这个例子也说明了墓葬研究学科化的过程并不能通过行政命令的方式达到，而必须通过对墓葬本身特殊逻辑和历史发展的发掘和证明逐渐实现。除了空间和"观看"的问题，墓葬的整体研究也会导致对艺术媒材和表现形式等基本美术史概念的反思。例如中国古代墓葬艺术的一个基本组成部分是"明器"，其基本原理是为死者制作的器物应该在质料、形态、装饰、功能等各方面有别于为生者制作的器物。如此说来，目前美术研究中把不同种类器物混在一起建构各类艺术的发展史的做法就很值得商榷。需要考虑的问题一方面是"明器"概念的发生和发展，一方面是"明器"在不同历史时期的艺术表现以及如何在墓葬中

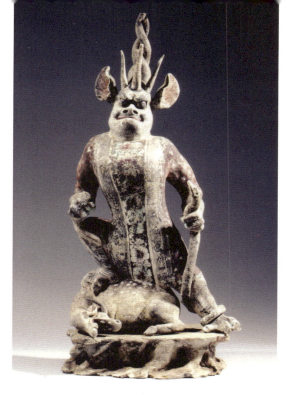

为墓葬所生产的艺术品中的一种——唐墓出土三彩神王。

与雕塑、壁画及其他器物互相配合,为死者构造一个黄泉之下的幻想世界。这两方面的考虑一方面可以丰富我们对于古代中国美术的理解,另一方面也会对美术史理论方法论的广义探索提供值得思考的实例。

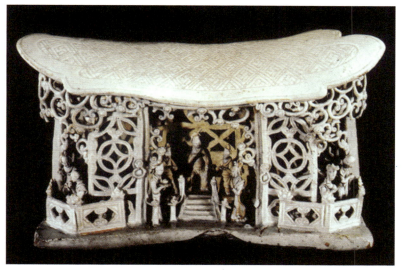

为墓葬所生产的艺术品中的一种——宋墓出土镂雕白瓷枕。

八 「经典作品」与美术史写作

上一篇文章中提到美术史研究的对象随时代的发展而不断变化，并举了杜朴（Robert L.Thorp）和文以诚（Richard E.Vinograd）的《中国艺术和文化》（*Chinese Art and Culture*）为例，该书包括了一些以往中国美术通史中不见的图版，反映出美术史领域中的一些新趋势。那篇小文写成后不久，读到《纽约时报》上的一篇文章，题目是《重访美术史的重头书：谁进来了？谁出去了？》，评论的恰恰也是这个现象。作者兰迪·肯尼迪（Randy Kennedy）就《简森美术史》（*Janson's History of Art*）修订本（第7版）推出之际比较了新旧版中的插图，也收集了美术史家和一般民众对插图变更的反应。大概是为了吸引读者注意，她开篇的两句话相当耸人听闻地道出了文章的主题：

从某种意义上说，美术史就像是流行电视剧《苏

2001年出版的《简森美术史》第6版。

2006年出版的《简森美术史》第7版。

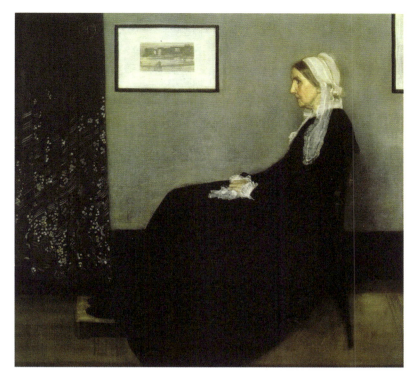

惠斯勒于1871年所绘的油画《母亲肖像》,载于《简森美术史》第6版中。

普兰诺家族》中的一章。为数不多的一群艺术家被迎入名人家族,他们的作品在美术馆和明信片架子上得到永生——换句话说他们被包装成功。而一些打手们,也就是批评家和学者,则潜伏在四周的角落里,等待时机向甚至声誉最佳者发起攻击。

作者没有把自己包括在这些"打手"之列,她因此可以传达民意,对该书的修订提出看法。当然,如果《简森美术史》只是为少数人写的一本纯学术著作的话,那也就没有什么"民意"可言了。关键是这部最初出版于1962年的西方美术史在美国公众中影响甚大。虽然它出自一个专业美术史家之手——其著者霍斯特·W.简森(Horst W. Janson)当时在纽约大学任教——但是由于其论述的明晰和图片的丰富,它获得了连作者也没有想到的成功。该书不断增订再版,

到2001年已经出了六个修订版，不但畅销英语世界，而且被很多人认为是入门西方美术史的首选，被许多学校选作正式教材。上世纪60—70年代是这本书最流行的时候，那也正是"二战"后出生的美国人接受高等教育的时期，他们中很多人对西方美术史的知识实际是从这本书得来的。如今的修订版却把他们记忆深刻、从小钟爱的图片去掉，换以陌生甚至让他们厌恶的作品。因此在改编者看来是纯学术性的问题，对这些（老）读者来说则成了对他们一贯崇拜、视为神圣的艺术品的攻击和亵渎。比如说这些读者中的许多人十分钟爱原版插图中19世纪美国画家惠斯勒（James McNeill Whistler）所绘的《母亲肖像》。引起他们不满的不但是这张画在新版中被删掉了，而且新增的图片中包括了当代前卫艺术家克里斯·欧弗里（Chris Ofili）的《圣母玛利亚》——这是一幅非洲风格的圣母像，展览时艺术家把它放在一堆大象粪便上。

兰迪·肯尼迪的文章不是一篇美术史论文，但是所触及的却是美术史中的一个关键问题，那就是美术史的陈述从来都与对特定美术品的"经典化"相辅相成。这里所说的经典化是一个"极度选择"的过程和结果：古往今来的人类创造了恒河沙数般的美术品，但是只有极少一些被陈列在美术馆的大厅里，只有数量更微不足道的一小群能够进入《简森美术史》这样的美术史教材。这些作品的经典性来源于它们的代表性和再现性：它们被用来显示不同时代、地区美术潮流的基本性格和最高成果，其特殊地位使它们被不断复制、广泛传播。虽然人们通常认为使一件作品成为经典的原因是它的艺术性，英文中称为"艺术质量"（artistic quality），但是每一个时代都有自己对质量的标准，而且，在目前的美术研究中，"艺术性"这个概念

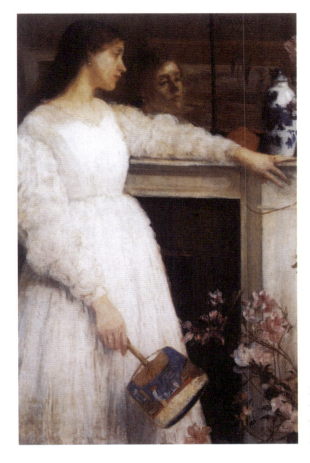

惠斯勒于 1864 年所绘的油画《白色交响曲二号》，载于《简森美术史》第 7 版中。

对确定一个作品在历史上的地位似乎变得越来越不重要。再以新版的《简森美术史》为例，我翻阅了一下这本 1100 页的巨著，发现它的 1450 张附图中的新增加者并不是因为它们的艺术性比删去的作品要高，而大多是因为它们反映了当今美术研究、鉴赏和收藏中的新观念和潮流。比如说这部书的早期版本没有任何女性艺术家作品的插图，而新版则力图对此加以纠正。新版对当代艺术的重视也远远超过旧版，选为插图的当代作品更反映了改编者对多元文化论（multiculturalism）的兴趣（如上举欧弗里的作品就是一例）。全球化是另一被强调的重点，有趣的是惠斯勒的《母亲肖

克里斯·欧弗里的作品《圣母玛利亚》，载于《简森美术史》第7版中。

美国当代黑人艺术家大卫·哈蒙斯的《更高的目的》，载于《简森美术史》第7版中。

像》实际上被他的另一作品《白色交响曲二号》所替代。虽然在我看来前者对人物性格的反映远比后者深刻，但后一幅画中的白衣女郎拿着一把日本扇子——改编者或许认为这张画更能表现画家对东方文化的兴趣。

这些例子说明了美术史与"经典作品"关系的一个方面，即学术潮流影响了这类作品的选择和传播。与此相辅相成的是"经典作品"对美术史研究的影响和制约。这种制约常常是潜在的、难于察觉的，但实际上对美术史的观念和叙事起着极其重要的作用。一旦一件"经典作品"被美术馆、出版物和重要展览所确认，它就被加以神圣光环，成为人们注意力的焦点。而未入选的作品则从大众的

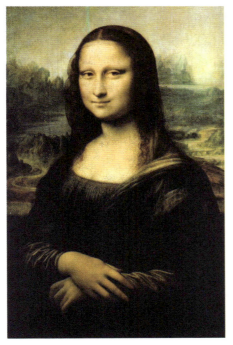
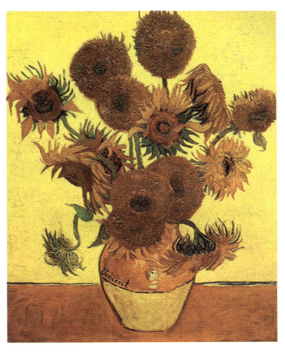

达·芬奇画于16世纪初的《蒙娜丽莎》，可能是美术史上最享盛名的"经典图像"。

凡·高的《向日葵》被认为是复制量最大的现代艺术作品。

视野中消失，沉没于考古档案里或陈列所、博物馆的库房中。"经典作品"进而造就了我所称为的美术史的"保留图像"（image repertoire）。属于这个范畴的图像被不断复制，一方面为学者提供了研究的素材，另一方面进入流行文化，转化为形形色色的商品和娱乐品。其结果是少量的图像得以占据极大的空间——我们只要想一想达·芬奇的《蒙娜丽莎》和凡·高的《向日葵》就可以知道这种空间所能膨胀的程度。其他作品虽然不一定能够和这两张画相比，但其图像也占据了远比自身更为庞大的学术空间和大众文化空间。

对美术史研究来说，这些"保留图像"形成了研究者面对的"第二历史"。实际上，虽然美术史家常常认为

自己所研究的是历史本身,但他们所面对的大多是经过筛选、编辑的历史材料,以大大小小的"资料库"形式存在。最大型的资料库由专门的学术机构设立和保存,图像资料的形式开始时是黑白照片,以后变为彩色幻灯片,目前进入了数码时代。稍微检阅一下美术史学史,我们就可以看到这个现代学科的产生和发展是和专业资料库的建立密不可分的,一些著名的美术史研究中心也是由于创立超大型资料库而在学术界建立起它们的权威地位。

比这种专业资料库低一级的是系列性的图像复制,包括大型图集以及幻灯或数码的图像集成。国内读者比较熟悉的有近年出版的《中国美术分类全集》,仅绘画部分就达 30 卷。西方的大学和研究者目前可以向专门的图像公司订购以国家、地区和时期为线索的各种数码图像集成。此外,国内外的重要美术馆和古迹部门也不断推出所藏或所保管的美术品的图集,如北京、台北两地的故宫博物院都在编纂多卷本故宫藏画,敦煌研究院也已推出 5 卷、7 卷以至 22 卷本的敦煌壁画图像。与专业研究机构创立和保存的超大型资料库不同,这些系列书和图像集成可以被大量复制,通过商业渠道占据一个相当广阔的空间,其使用者包括图书馆、专业研究人员和业余爱好者。它们可观的体量以及标题中"全集"之类字眼往往造成一种印象,即购买了这些集成也就占有了美术史中某一范围的全部资料。但是只要回想一下两岸故宫博物院的实际藏画数目,以及 57000 平方米之多的敦煌壁画,就可以知道这些图像集成不过是精心筛选和编辑的结果,它们所贡献给我们的不过是经过校订的"第二历史"。

这种图像集成经过进一步浓缩,最后通过公众美术馆和普及性读物而成为大众心目中的"经典作品"。在今

天的纽约或芝加哥，"逛美术馆"已经取代了往日的"逛商店"而成为家庭的节假日项目。对一般观众来说，美术馆中的陈列和展览就是美术史本身。学生在中学和大学一般都要选修美术史课，课本的编写因而成为出版商激烈竞争的场地，导致大量的资金投入和编辑、印刷质量的迅速提高。《简森美术史》只是这个领域中的若干竞争者之一，在美国和它平起平坐的另外两种教科书是玛丽莲·斯托克塔编的《美术史》(*Art History*) 以及弗莱德·S.克雷讷和克里斯丁·J.玛米亚编的《古往今来的美术》(*Gardner's Art Through the Ages*)。这三部书都是皇皇巨制，页数均在1000页以上，图版也都超过1300幅（斯托克塔的《美术史》最为庞大，2005年出的新版达到1264页，1409张图，其中1404张为彩版）。但是值得注意的是，虽然这三部书使用的观念和叙事方法有所不同，但其年代学的架构和选用的代表性艺术家基本一致。换句话说，这些书籍都为确立传统美术史中的"经典作品"做出了贡献，也都以这些作品为主轴展开对美术史的重构。

概览了美术史中的这个一般现象，我们可以回过头来反思一下中国美术史的研究和作品"经典化"的关系。这是个相当复杂的问题，无法在这里详细讨论。但是回顾一下美国对中国美术的研究状况，可以看到二者关系的五个基础。其一是美术馆和私人收藏的建立和研究。如同任何对艺术品的收集，19世纪以来美国的中国艺术收藏是建立在"最有价值的"美术品的概念上的。一些重要的美术馆和私人收藏的建立——如波士顿美术馆、大都会美术馆、克里夫兰美术馆、纳尔逊-阿特金斯美术馆、弗利尔美术馆以及萨克勒美术馆——都有重要学者的参与，从美术史

角度证明其收藏品的艺术性和历史价值。由这些学者编写的收藏图录为研究中国美术史提供了基本的素材。美术史和美术收藏的联系在上世纪80年代以前特别密切,其原因有二:一是当时的美术史研究一般以著名艺术家和名作为主要对象,二是"冷战"期间的中美学术交流十分有限,美国学者因此专注于西方和中国台湾所收藏的经典作品,而非中国大陆的考古和遗址材料。

把美术史研究和美术作品"经典化"连接起来的第二个基础是美术史教育。20世纪的中国美术史博士论文常以"专题性"(monograph)为主要特征,以数百页的篇幅集中讨论一个艺术家或一幅作品。其对象或者已经赫赫有名,在这种情况下,一份论文的目的是提供对选题的最新、最全面的研究。另一种情况是所论作品尚未得到足够关注,论文的目的是通过证明它在美术史上的重要性以确认其"经典性"。不难看到,这些研究项目都与收藏密切联系,其结果是在两种意义上为美术史研究奠定基础:一

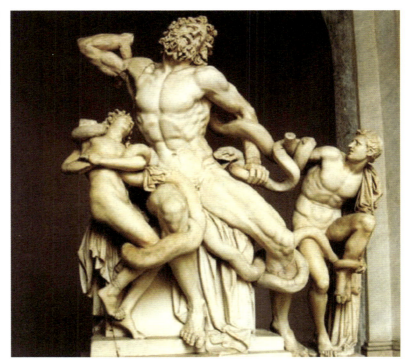

梵蒂冈博物馆内陈列的希腊化时期雕刻《拉奥孔》,在德国美学家莱辛著文讨论它的美学价值以后,成为西方美术史中不可忽视的"经典图像"。

西汉满城汉墓中出土的九层博山炉,在任何一本介绍汉代艺术的书籍中都可以看到它的图像。

方面是不断积累经过仔细鉴定和解释的名作,另一方面是通过实际案例探索研究美术品的方法和路径。

确立"经典作品"的第三个途径是重要的展览会以及辅助活动,包括展览图录的编辑和研讨会的组织。1961—1962年在美国举行的称为《中国珍宝展》的台北故宫博物院馆藏精品展览,就是这样一个极为重要的事件,对美国的中国美术史研究,特别是对中国传统绘画的研究影响极大。这个展览包括了北宋郭熙《早春图》、范宽《溪山行旅图》等名作,在华盛顿、纽约、波士顿、芝加哥和旧金山五个最重要的美国城市巡回。近日方闻教授在他退休之际回忆道:"正如与我同代的许多学者所见证的——特别是如艾瑞慈(Richard Edward)、高居翰(James Cahill)和

北宋范宽的《溪山行旅图》,是讨论中国早期山水画的一个不能被忽视的典型例证。

班宗华 (Richard Barnhard) 等人——那次展览中范宽的《溪山行旅图》实实在在地改变了他们的生活途径。"（方闻：《反思中国美术史》，普林斯顿大学 2006 年版，64 页）这个展览的另一重要意义是为在美国建立大型中国美术史资料库提供了契机——这是我所要说的美术史研究和"经典作品"互动的第四个基础。《中国珍宝展》之后，由当时在弗利尔美术馆做策展人的高居翰主持，于 1963—1964 年在密歇根大学建立了一个中国美术史大型资料库，主要包括台北"故宫博物院"和"中央博物院"藏品的幻灯片。这个被俗称为"密歇根档案"(Michigan archive) 中的图像材料被其他美国重要大学复制，其结果是台湾地区的艺术收藏在美国的中国美术史研究和教学中起到了执牛耳的作用。这一情况在 1980 年后才开始改变，通过《中国的伟大青铜时代》(*The Great Bronze Age of China*，1980)、《中国考古的黄金时代》(*The Golden Age of Chinese Archaeology*，1999) 和《中国：黄金时代的黎明》(*China:Dawn of a Golden Age*，2004) 等展览，大陆的考古新发现被一批批介绍到美国，给已存在的中国美术史图像库增加了新的内容。

最后，正如《简森美术史》等书为美国学生和一般公众提供了西方美术史的入门途径，一系列图文并茂的中国美术通史也把最著名的中国美术家及其作品介绍给西方读者。也正如《简森美术史》的改编，这些书的内容和插图不断变化，反映出变化着的美术史学观念。这里我们返回到我在本文开始处提到的《中国艺术和文化》。与以往流行的同类教科书（如苏利文 1967—2000 年四次修订再版的《中国美术》）相比，这本最新的英文版中国美术史教科书反映了两位作者在保留"通史"体裁的前提下摆脱传统"经典作品"概念的努力。这种努力的一个明显的迹象是书中插图

对"非作品"或"非经典作品"的增加,包括考古遗址照片、古代建筑复原图、雕塑和壁画的原始环境、18世纪和19世纪的商业艺术以及"文革"时期和当代前卫美术创作等等。虽然这些图片的数量相对仍然有限,但它们预示了新一代美术通史写作重点的转移,即从对名家名作的介绍转向对多种视觉形式及其社会环境的综述。

九　美术史的形状

1962 年，耶鲁大学的一位名叫乔治·库布勒 (George Kubler) 的教授写了一本叫做《时间的形状》(*The Shape of Time*，耶鲁大学出版社）的书，在当时的美术史、人类学和语言学等领域中得到相当大的反响。书中的一个主要提议是对美术史的"形状"进行反思。在他看来，以风格发展为主轴的美术史叙事不过是 18—19 世纪学者们的发明。这种叙事无一例外地把美术形式的发展描述成为"滥觞期—成熟期—衰落期"的三段式系列，其结果是把汇合了不同时段和艺术形式的一部美术史建构成若干这种系列的硬性综合。在库布勒看来，这种以生物的成长、衰老和死亡为比喻的历史叙事是相当幼稚的，只是代表了美术史学科刚开始系统化时的思想水平，到了 20 世纪 60 年代已极为陈旧。新一代的学者必须抛弃这种简单的"生物模式"(biological model)，以更复杂、严密的历史叙事取而代之。《时间的形状》就是他的这种反思的结果。

乔治·库布勒著《时间的形状》封面。

自库布勒的书发表以来将近半个世纪又过去了,我们是否真正已经找到一种可以"取而代之"的美术史叙事模式了呢?答案可能会是否定的,其主要原因有二。第一个原因是库布勒没有充分估计到他所批评的"生物模式"的现实性及其在人们历史想象中的顽强程度。实际上,并不是仅仅"生物"才有着由生到死的经验。任何人造物体——小到一本书、一页纸,大到一座建筑、一个城市——也都必然经历从无到有、从有到无的过程。换言之,他所称为"生物模式"的时间性并不是虚构和过时了的,而是活生生地存在于人们的感知和环境之中。我们因此也就难怪为什么直到今天,"滥觞期—成熟期—衰落期"这类词汇和概念仍然在不少美术史著作中出现。原因很简单,虽然这些概念在美术史理论中似乎已经是老掉牙的了,但在现实中它们仍旧提供了最容易被人理解的叙事方法,勾画出一个最醒目的美术发展的轮廓。

第二个原因则是由于库布勒本人的历史局限。写作于"解构主义"和"后现代"等观念盛行之前,《时间的形状》仍然希望找到能够描述美术史整体发展的一种普遍的叙事模式。也就是说,虽然库布勒批判以"生物模式"为基础的美术史,但他仍然认为美术的历程具有一个完整的形状。他所提出的"连接性解答"(linked solutions)理论并不否定美术形式的发展系列,而是把这种系列看成是人们对重要历史问题做出的不断解答,而不是美术形式自身发展的结果。在他看来,由这种"连接性解答"所形成的系列是开放的而非封闭的,面对将来的而非面对过去的。每一新的解答给已存的系列加上了一个新的链环,因此也都重新构造了以往的历史。他所追求的因此是赋予历史以一种内在的主体性:不同于

把风格的变化看作形式的自发性成长和消亡（有如一个动物或植物无法决定它的生死过程），他把美术史塑造成一代代人们对形式和意义的积极寻求。

库布勒的这个"连接性解答"理论在上世纪60—70年代曾经产生过一些影响，但是在随后的"解构主义"和"后现代"狂潮中很快就被忘却了。新一代的美术史家不再对美术史的整体形状感兴趣。恰恰相反，他们中的许多人希望通过自己的研究和写作解构任何的"整体"概念。在这些学者手中，美术史变成散点和多元的；美术品的创造反映了多重的主体性和多种的客观环境；艺术风格不但不是自身发展的结果，而且也并不全然出于艺术家的创造；"赞助者"和"观看者"成为重要的研究对象；社会、宗教、文化、技术、性别等因素越来越吸引年轻一代美术史家的注意力。这些研究对于现代美术史的发展确实起到了革命性的作用，把这个学科真正地纳入人文科学和社会科学的轨道。但是当各种类型的"个案研究"(case studies)至今已经进行了二三十年之久，一些悬而未决的老问题又开始浮现。一个问题是：美术史真的不存在形状？虽然我们可以否定笼统的整体概念和单一的发展线条，但是这并不意味着"形状"和"线条"的彻底消失，因为多元和多线条只不过是构成了美术史的不同形状。这是怎样一种形状？我们如何去接近它？理解它？在这种探求中，库布勒的"连接性解答"理论仍然可以给我们以一定启发，但是我们需要把这种机制看成是诸多历史线条中的一个。

这几天正在读赖德霖的新作《中国近代建筑史研究》（清华大学出版社2007年版），其中几篇文章使我把对艺术史"形状"的这个思考联系到梁思成、林徽因在20世纪20—

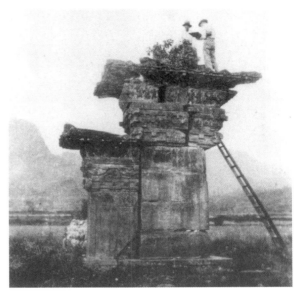

1937年梁思成调查山西五台山唐代佛光寺。　　1939年梁思成测绘四川雅安东汉高颐阙。

40年代进行的对中国建筑和建筑史的一系列探索。这些探索可以说是在三个层面上同时进行的。第一个层次是对历史实物和文献的发掘和整理，梁、林对唐、宋、辽以降各代重要建筑的调查，以及对《营造法式》等传统建筑文献的诠注都是在这个层次上进行的。第二个层次是在这些发掘和整理的基础上构造出一部完整的、具有内在逻辑的中国建筑史。虽然这部历史中的实际历史材料是中国本土的，但是历史叙事的观念和结构则来自西方。如赖德霖所说，在建构这部中国建筑史时，二人的主要参照是当时流行的西方建筑史观，特别是18世纪德国艺术史家温克尔曼(Johann J. Winkelmann)对希腊艺术和建筑的分期。林徽因在1934年为梁思成《清式营造则例》所写的序言中已经把中国建筑史概念化为"始期"、"成熟"和"退化"三个阶段。梁思成本人在他的英文版《图像中国建筑史》中更明确地按照温克尔曼的系统，把进入成熟期以后的中国

九　美术史的形状　|　**129**

梁思成所作的高颐阙及其他数种汉阙的测绘图。

山西大同上华严寺辽代大雄宝殿,是"豪劲风格"的另一代表。

建筑分为唐、辽和北宋的"豪劲"时期（Period of Vigor），北宋晚期至元代的"醇和"时期 (Period of Elegance) 以及明清的"羁直"时期 (Period of Rigidity)。从史学史的角度说，这个分期系统首次赋予中国建筑史以一个明确的"形状"，不能不说是一个重要的成就。但是从文化批评的角度看，这种成就的代价是把中国建筑的发展解释为希腊古典艺术的镜像。

梁思成在第三个层次上的探索是在实际的操作中建立一个现代的"中国建筑风格"。他的身份因此从考古学家和建筑史家转化为艺术家和建筑师。值得注意的是，这种对现代艺术风格的探索对他所建构的中国建筑史进行了同时的肯定和否定。一方面，他对中国古代建筑的分期使他把唐、辽和北宋的"豪劲"风格作为发展现代中国建筑风格的主要参照。如他在1935年协助设计的南京原国立中央博物院，就参考了多种辽宋建筑的比例和造型，包括山西大同上华严寺大雄宝殿、下华严寺薄伽教藏殿和海汇殿、善化寺大雄宝殿、河北蓟县独乐寺山门、宝坻广济寺

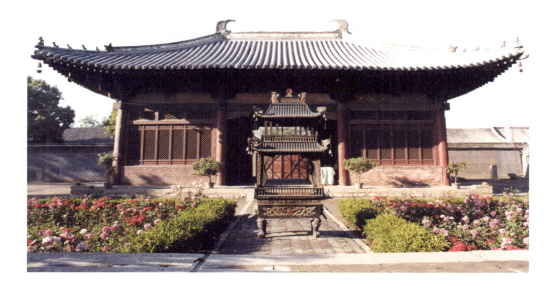

辽统和二年(984)重建的河北蓟县独乐寺山门,代表了梁思成所称的"豪劲风格"。

梁思成协同设计、1936年开始修建、1947年竣工的南京博物院(原中央博物院)主楼,反映出"豪劲风格"概念的影响。

三大士殿,以及宋代的《营造法式》。另一方面,如赖德霖所说,这种对中国建筑风格的追求本身所反映的是"中国知识精英对于现代民族国家发展和建设所持的理念"。在这种理念中,"豪劲"不仅具有风格和结构上的一般意义(虽然这种意义也是梁思成所反复强调的),而且代表了一种以中国为本位的20世纪的政治理想。也就是说,如果梁思成和林徽因建构的中国建筑史沿循了18、19世纪欧洲艺术

史写作中的"生物模式",那么,他们在20世纪初对现代中国建筑风格的追求则是背离了这个模式的基本逻辑,把民族和个人的主动探索——即库布勒所说的"对历史问题的解答"——作为这种追求的首要条件。具有讽刺意味的是,恰恰是这种主动的探索成了梁思成以后被反复批判的主要罪状:他对中国古代"豪劲"风格的参照使他成为建筑界中提倡"复古"的典型。

至少是从"五四"运动以来,"复古"这个词就变得很难听了,成了极端保守、反对革新的代名词。但实际上"复古"是非常复杂的一个文化历史现象,对研究文学和艺术的发展尤为重要。这是因为文学史和艺术史中的很多革新实际是通过"复古"实现的。在这些情况下,提倡复古者并非是要全然不变地"恢复"或"回复"真实的古代,而是把将来折射为过去,通过对某种遗失形象的回忆、追溯和融合实现一种当代的艺术理想。这类名为复古、实为创新的文化和艺术实验必须具备三个基本要素。一是从现时(present)射向过去(past)的"返观的眼光"(retrospective gaze);二是对某一特殊过去的重构和界定,由此确定"返观"的注视点;三是现时和这个特定过去之间的"沟壑"(gap),艺术家必须超越这个沟壑所造成的历史上和心理上的间隔,创造出一种古与今、新与旧之间的独特的融合。

如果我们用这三个因素来审视一下梁思成所提倡的现代"中国建筑风格",我们可以同意他所做的确实是一种"复古"努力,但是这种努力的本质不是守旧,而是一种积极的、具有创造性的艺术寻求。我们也发现,虽然他的追求是一个20世纪的现象,与中国作为一个现代民族国家在世界上的崛起密不可分,但是其基本的逻辑和手段把它纳入了一条时代悠远的"复古"历史线索。回到库布勒

吕彦直于1926年设计的中山陵,所采用的是更为晚近的清式建筑风格。

的"连接性解答"理论,我们不难发现这个理论很适合于解释这个线索,因为属于这条线的各种"复古"艺术和理论都带有强烈的目的性和主动性,但是并不构成风格的延续和发展。这些艺术和理论的创造者都不满足于现时流行的风格和样式,他们所追求的"古"不过是一种当代性的表现。这里所说的"当代性"不局限于一个特定的历史时期,而是不同时代都可能存在的对某种特殊艺术风格和理论的主动建构,因此意味着艺术家和理论家对"现今"的自觉反思和超越。在"前卫"(avant-garde)出现以前,"复古"提供了建构这种当代性的一个主要渠道。

回顾一下历史,对"复古"的研究早已是中国绘画史中的一个持续不断的主题。论者常以元代初期的赵孟頫作为推动这个潮流的一个重要人物,所举的证据包括他的创作和画论,如他写于1301年的这段常常被人引用的名言:

作画贵有古意,若无古意,虽工无益。今人但知

用笔纤细，敷色浓艳，便自以为能手。殊不知古意既亏，百病横生，岂可观也。吾作画似乎简率，然识者知其古，故以为佳。此可为知者道，不为不知者说也。（张丑《清河书画舫》引）

这段话集中了四个论点，对我们理解文人画中的"复古"传统具有重要意义。一是他把"古"和"今"定义为艺术史中不相衔接的两个时态，各有其代表性的艺术风格和美学特征。二是在这种风格和美学的对立中，"古"具有绝对的优势。三是他自觉地把他的艺术定位为是对"今"的反叛和向"古"的看齐。四是这种艺术不是为了一般的"今人"创作的，能理解它的观者必定是"知其古"的同道。把这几点与上文提出的"复古"的三个基本要素进行比对，可说是完全符合。

赵孟頫还写过一段话，反映出他对"古"的更复杂的看法。这是他在其所画《双松平远图》上的题跋："盖自唐以来，如王右丞、李将军、郑广文诸公，奇绝之迹不能一二见。至五代荆、关、董、范辈，皆与近世笔意辽绝。仆所作者，虽未敢与古人比，然视近世画手，则谓少异而。"这里，"古"被分化成两个层次：第一层是唐代，由于作品稀少，其真谛在元代已经几乎无法探知了；第二层是五代，真迹尚可得见，反映出与近世"笔意辽绝"的面貌。我们不太清楚赵孟頫所说的"未敢比"的古人属于哪一层次，也可能上述两层都包括。因为正如我们在他的

赵孟頫晚年所作的《双松平远图》，纽约大都会博物馆藏。

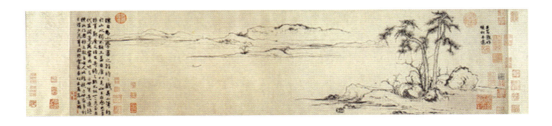

九　美术史的形状

画中可以看到的，他所追求的并不是对某个古代画家的模仿，而是一种更广泛的"古意"，即作为一个当代艺术家的他对"古"的解释。

赵的这段话把我们带到更远的唐代。张彦远在《历代名画记》中写的一段话说明，不但美术史中的"古""今"对立不是赵孟頫的发明，而且张彦远早在9世纪时已经把"古"分解为两个层次，明确地称之为"上古"和"中古"：

> 古之画或能移其形似，而尚其骨气，以形似之外求其画，此难可与俗人道也。今之画纵得形似，而气韵不生。以气韵求其画，则形似在其间矣。上古之画，迹简意淡而雅正，顾、陆之流是也。中古之画，细密精致而臻丽，展、郑之流是也。近代之画，焕烂而求备。今人之画，错乱而无旨，众工之迹是也。(《论画六法》)

但是张彦远仍然远远说不上是这种"复古"逻辑的始作俑者。我们在《古文尚书》中的《益稷》里已经可以读到"予欲观古人之象……"这样的句子。虽然这篇文章被认为是"伪书"，但其写作时代不会晚于东周晚期或秦代。那么东周人心目中的"古人之象"是什么样的呢？文献和考古提供了不少材料，似乎都和礼仪有关。如《礼记》中记载孔子死后，他的弟子公西赤为其操办丧事，使用了夏代的方式设置魂幡，商代的方式陈设旌旗，周代的方式装饰灵柩。东周墓葬中发掘出的不少为死者专门制作的明器也往往采用不再流行的"前代"形制和纹饰。究其原因，也可能制作者认为人死后会与家族的祖先在天上或地下会合，仿古的明器（或称"鬼器"）可以指示出有别于人间世界的一种特殊时态。

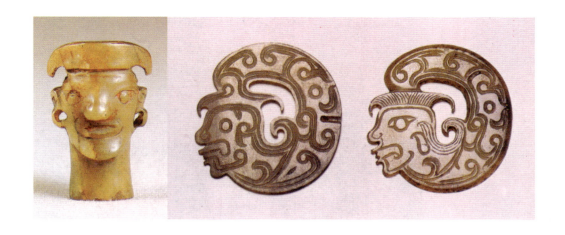

但是"仿古"又不仅仅限于明器。春秋时代一位黄国国君和他夫人的合葬墓中发现了新石器时代的玉佩以及其"当代"的复制品。商代晚期制造的一些青铜礼器一反当时流行的大型兽面纹风格,转而模仿商代早期的样式,以窄窄一条装饰带围绕于素面器颈。我们还不完全了解这些现象的意义。但是类似"返古"现象在不同时期、不同环境中的重复(其他例子包括包华石所指出的汉画像中的"古典风格"、汉代石棺和享堂在北朝时期的复兴、北宋理学家对"竖穴墓"的提倡,以及李零教授近著《铄古铸今》中所列举的许许多多其他证据),已经使我们意识到在进化、发展、演变这些概念以外,艺术的创造还有着一种截然不同的机制。这种机制与进化、发展、演变不同,是因为这后三个概念都意味着持续的过程,而真正具有革新性的"复古"必须创造历史的断裂。它不是过程,而是事件。但是一旦某种"复古风格"被主流或流行文化接受了,它就自然脱离了那个创造的瞬间,而进入了持续性的发展和演变的领域。

回到梁思成的史学著作和建筑设计,虽然他的建筑史确实受到了温克尔曼著作的直接影响,但是他的建筑理念在更深的一个层面上持续着中国艺术中这种创造性的

春秋时期黄国国君孟及夫人合葬墓中出土的两组玉器,一为新石器时代的一个古玉人像,另一对是吸取了该类人像装饰风格之后所制作的"当代"玉饰。

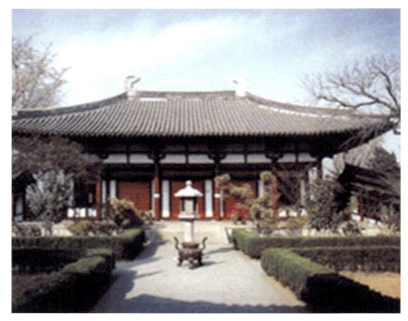

梁思成于 1963 年设计的扬州鉴真纪念堂，集成了他对中国古代建筑中"豪劲风格"的吸收。

"复古"逻辑。也正是由于这个层面的存在，一部根据西方模式构造出来的中国古代建筑史能够成为他缔造现代中国建筑风格的武库。和中国古代的一些艺术家兼历史、理论家一样（如赵孟頫、董其昌、石涛等人），他们所写的艺术史未必是真实的历史，但是他们对这个书写历史的使用变成了真实的艺术史。人们大可以质疑"豪劲"一语是否能够概括唐、辽、北宋的建筑风格，但是梁思成意图表现"豪劲"的建筑设计确实体现了一种真实的艺术追求和实验。在历史的长河里，我们可以把这个追求与以往许许多多类似的追求连在一起，描绘出中国美术史若干"形状"中的一个——一个既非进化也非退化的历史。

十 「纪念碑性」的回顾

我在十几年前发表的《中国早期美术和建筑中的"纪念碑性"》(*Monumentality in Early Chinese Art and Architecture*) 一书将由世纪出版集团翻译出版，译者嘱我写一篇序。想了一想，感到回顾一下这本书的成书背景和动因，或许有利于国内读者了解它的内容和切入点。因为大家知道，每一本书、每一篇文章，都是一次无声对话的一部分。不管著者自觉与否，都有其特定的文化、学术环境和预先设想的读者。对话的对象不同，立论的角度、叙述的简繁甚至行文的风格也会有所不同。当一本书被翻译，它获得了一批新的"实际读者"(actual readers)。但是一个忠实的译本并不致力于改变原书所隐含的"假想读者"(assumed reader 或 implied reader)——他/她仍然体现在书的结构、概念和语言之中。

　　这本书是在1990—1993年间写成的。当时，我对中国美术史写作的思考有过一次较大的变化，变化的原因大致有三点：一是《武梁祠——中国古代画像艺术的思想性》于1989年出版了，该书基本上是我的博士论文，因此可以说是我以往学习过程的一份最后答卷。目前该书已由三联书店翻译出版，读过这本书的人不难获知，其主旨是把这个著名的汉代祠堂放入"两个历史"中加以讨论。这两个历史一是汉代社会、思想和文化的历史，一是宋代以来对汉代美术的研究史。《武梁祠》所体现的因此是一种结合了考据学、图像学和原境分析(contextual analysis)等方法的"内向"型研究，希望通过对一个特定个案的分析来探索汉代美术的深度。答卷交出去了，思想上无甚牵挂。虽然个案研究还不断在做，但内心却希望能在下一本书中换一个角度，以展现古代中国美术史中的另一种视野。

　　第二个原因是知识环境的变化。到1989年秋，我在

哈佛大学美术史系已经教了两年书,和系里其他教授的学术交流也逐渐展开。如同其他欧美大学一样,哈佛美术史系的基本学术方向,可以说既是跨地域的,又是以西方为中心的。大部分教授的研究领域是从古典到当代的西方美术史,其余少数几位教授专门负责美洲、亚洲和非洲艺术。我则是该系唯一的中国美术史教员。这种学术环境,自然而然地促使我对世界各地美术的历史经验进行比较,特别是对中、西艺术之异同进行思考。本书"纪念碑性"(monumentality)这个概念,就是从这种思考中产生的。这里我想顺带地提一下,我并不喜欢这个生造的中文词,如果是在国内学术环境中直接写这本书的话,我大概也不会采取这样的字眼。但是如果放在"比较"的语境中,这个概念却能够最直接、最迅速地引导读者反思古代艺术的本质,以及不同艺术传统间的共性和特性。这是因为纪念碑(monument)一直是古代西方艺术史的核心:从埃及的金字塔到希腊的雅典卫城,从罗马的万神殿到中世纪教堂,这些体积庞大,集建筑、雕塑和绘画于一身的宗教性和纪念性建构,最集中地反映出当时人们对视觉形式的追求和为此付出的代价。这个传统在欧洲美术和知识系统中是如此根深蒂固,以至于大部分西方美术史家,甚至连一些成就斐然的饱学之士,都难以想象其他不同的历史逻辑。对他们说来,一个博大辉煌的古代文明必然会创造出雄伟的纪念碑,因而对古代文明的理解也就必然会以人类的这种创造物为主轴。

反思这种西方历史经验的普遍性,探索中国古代艺术的特殊形态和历史逻辑,是我写这本书时的期望之一,也是当时我在哈佛所教的一门名为"中国古代艺术与宗教"课程的一个主要目的。这门课属于为本科生设置的"外国

文化基本课程"（foreign culture core course），选修者来自不同专业，但他们对中国美术和文化大都鲜有所闻。面对着坐满萨克勒美术馆讲演厅的这些来自各国的年轻人（这门课在上世纪90年代初吸引了很多学生，有两年达到每次近300人，教室也移到了这个讲演厅），我所面临的最大挑战，是如何使他们理解那些看起来并不那么令人震撼的中国古代玉器、铜器和蛋壳陶器，实际上有着堪与高耸入云的埃及金字塔相比拟的政治、宗教和美学意义。我希望告诉他们为什么这些英文中称作"可携器物"（portable objects）的东西不仅仅是一些装饰品或盆盆罐罐，而是具有强烈"纪念碑性"的礼器，以其特殊的视觉和物质形式强化了当时的权力概念，成为最有威力的宗教、礼仪和社会地位的象征。我也希望使他们懂得为什么古代中国人"浪费"了如许众多的人力和先进技术，去制造那些没有实际用途的玉斧和玉琮（正如古代埃及人"浪费"了如许众多的人力和先进技术去制造那些没有实际用途的金字塔）；为什么他们不以坚硬的青铜去制造农具和其他用具以提高生产的效率；为什么三代宫庙强调深邃的空间和二维的延伸，而不强调突兀的三维视觉震撼；为什么这个古代建筑传统在东周和秦汉时期出现了重大变化，表现为高台建筑和巨大坟丘的出现。

　　我为这门课所写的讲稿逐渐演变成本书部分章节的初稿；其他一些章节则汇集、发展了当时所做的一些讲演和发言。记得也是在1990年左右，系里组织了一项教授之间定期交流研究成果的学术讨论活动，每次讨论由一人介绍正在进行的学术项目。我所讲的题目是著名的九鼎传说，以此为例讨论了中国古代礼器艺术中的"话语"和实践的关系。这次研讨会，使得我和专攻现代德国艺术和美学理论的切普里卡教授开始就有关"纪念碑性"的理论著

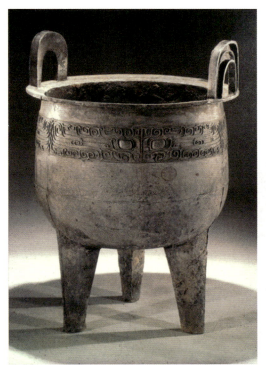

早商时期的铜鼎,反映了青铜铸造法被发明后,广泛地用于礼器的制作。

良渚文化玉琮,是史前时代的一种典型礼器。

作进行持续的阅读和对话;而我在那次会上的发言也成为本书"前言"的最早雏形。

最后,这本书的产生还反映了我对当时一个重大学术动向的回应。受到后现代思潮的影响,一些学者视"宏观叙事"为蛇蝎,或在实际运作上把历史研究定位于狭窄的"地方"或时段,或在理论上把中国文化的历史延续性看成是后世的构建,提倡对这种延续性(或称传统)进行解构。我对这个潮流的态度是既有赞同的一面,也有保留的一面。一方面,我同意"新史学"对以往美术史写作中流行的进化论模式的批评,其原因是这种模式假定艺术形式具有独立于人类思想和活动的内在生命力和普遍意义,在这个前提下构造出一部部没有文化属性和社会功能的风格演化史,实际上是把世界上的不同艺术传统描述成一种特

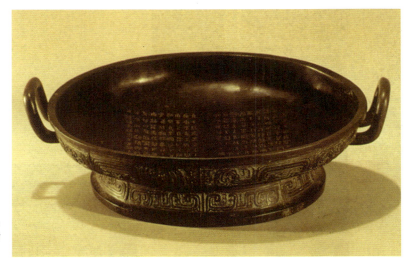

铸有长铭的西周青铜器，在用于祖先崇拜的同时也记载了家族的历史。

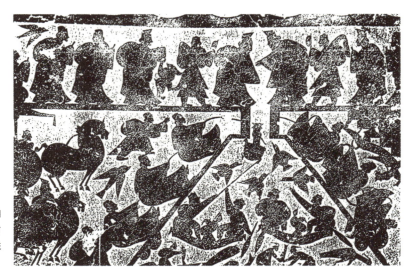

东汉武氏祠壁上的《泗水捞鼎图》，以形象的方式宣告秦始皇失掉了统治国家的天命。

定西方史学观念的外化。但另一方面，我又不赞同对宏观叙事的全然否定。在我看来，"宏观"和"微观"意味着观察、解释历史的不同视点和层面，二者具有不同的学术功能和目标。历史研究者不但不应该把它们对立起来，而且必须通过二者之间的互补和配合，以揭示历史的深度和广度。在宏观层面上，我认为要使美术史研究真正摆脱进

化论模式，研究者需要发掘艺术创作中具有文化特殊性的真实历史环节，首要的切入点应该是那些被进化论模式所排斥（因此也就被以往的美术史叙述所忽略）的重大现象。这类现象中的一个极为突出的例子，是三代铜器（以及玉器、陶器、漆器等器物）与汉代画像（以墓室壁画、画像石和画像砖为大宗）之间的断裂：中国古代美术的研究和写作常常围绕着这两个领域或中心展开，但对二者之间的关系却鲜有涉及。其结果是一部中国古代美术史被分割成若干封闭的单元。虽然每个单元之内的风格演变和类型发展可以被梳理得井井有条，但是单元之间的断沟却使得宏观的历史发展脉络无迹可循。这些反思促使我抛弃了以往那种以媒材和艺术门类为基础的分类路径，转而从不同种类的礼器和礼制建筑的复杂历史关系中寻找中国古代美术的脉络。

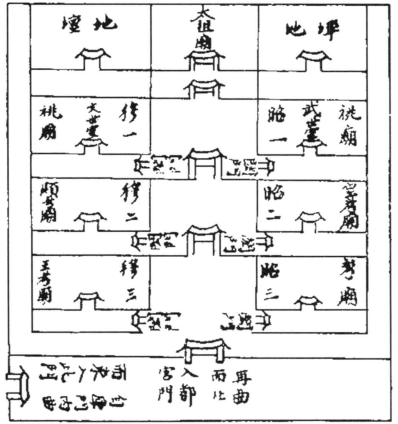

西周王室宗庙示意图。

回顾了本书的成书背景和写作动机，这篇序言本来可以就此打住了。可是，由于这本书在几年前曾经引起过一场"辩论"，我感到有必要在这里澄清一下这个辩论所反映的学术观点中的一些基本分歧。在我与国内学者和学生的接触中，我感到许多人对美术史方法论有着浓厚的兴趣。通过揭示潜藏在这个辩论背后的不同史学观念，我可以就本书的研究和叙事方法做一些补充说明，也可以进一步明确它的学术定位。

这个辩论起因于美国普林斯顿大学教授罗伯特·贝格利（Robert Bagley）在《哈佛东亚学刊》（*Harvard Journal of Asiatic Studies*）58卷1期上发表的一篇书评，对本书做了近乎从头到尾的否定，其尖刻的口吻与冷嘲热讽的态度在美国的学术评论中也是十分罕见的。我对贝格利的回应刊布于1999年的《亚洲艺术档

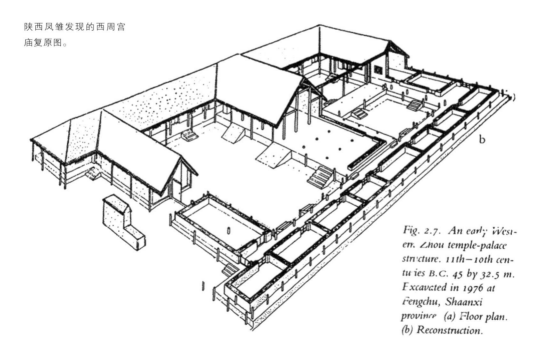

陕西凤雏发现的西周宫庙复原图。

案》(*Archives of Asian Art*)。其后，北京大学李零教授注意到贝格利书评所反映的西方汉学中的沙文主义倾向，组织了一批文章发表在《中国学术》2000 年第 2 期上，其中包括一篇对本书内容的综述、贝格利的书评和我的答复的中译本，以及美国学者夏含夷（Edward Shaughnessy）和李零本人的评论。这个讨论在《中国学术》2001 年第 2 期中仍有持续：哈佛大学中国文学教授田晓菲的题为《学术"三岔口"——身份、立场和巴比伦塔的惩罚》的评论，指出已发表文章中种种有意无意的"误读"，实际上反映了不同作者的自我文化认同。

在此我不打算一一介绍各位学者的观点，对此有兴趣的读者可以直接阅读他们的文章并做出自己的判断。我个人对这一辩论的总体看法是：虽然参与讨论的学者都旗帜鲜明地表明了自己的立场，但是由于讨论的焦点一下子集

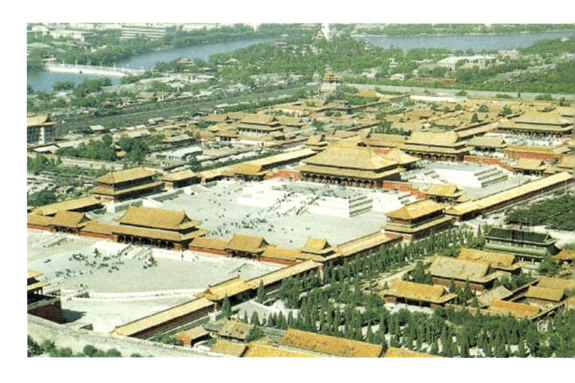

明清时代的紫禁城，中心结构与凤雏宫庙非常类似。

十 "纪念碑性"的回顾

中在研究者和评论者的身份问题上，与本书内容直接有关的一些有争议的学术问题，反而没有得到充分的注意。需要说明的是，这些争议并不是由本书首次引发的，而是在西方中国美术史学界和考古学界渊源有自，甚至在本书出版以前就已经导致我和贝格利之间的若干重要分歧。

这些分歧中的最重要一个牵涉到美术史是否应该研究古代艺术的"意义"。许多读者可能会觉得这是个不成问题的问题，但是，了解美国的中国青铜器研究的人都知道，在这个领域中一直存在着围绕这一问题的两种不同观点：一种观点认为青铜纹样，特别是兽面等动物纹和人物形象，肯定具有社会、文化和宗教的含义；而另一种意见则坚持这些纹样并无这些意义，其形状和风格是由艺术发展的自身逻辑所决定的。绝大多数学者认同前一种意见，其中有些人试图从古文献中寻找青铜纹样的图像志根据，另一些人则把青铜器纹饰的意义定位于更广泛的象征性和礼仪功能。对"无意义"理论提倡最力的是原哈佛大学美术史系教授罗樾（Max Loehr），其师承可以追溯到著名的奥地利形式主义美术史家亨利希·沃尔夫林（Heinrich Wolfflin）。贝格利是罗樾的学生，虽然他的研究重点与其老师不尽相同，将注意力从青铜器艺术风格的演化转移到铸造技术对形式的影响，但在青铜器纹饰有无意义这一点上，他完全秉承了形式主义学派的理论，否定青铜器装饰的宗教礼仪功能和象征性，也拒绝社会和文化因素在形式演变中的作用。

需要指出的是，当前西方学界同意这第二种观点的人已为数甚少，贝格利对青铜纹饰无意义的坚持因此可以说是体现了一种学术信念。这种信念的核心是：美术史必须排除对形式以外因素的探索，否则就会失去这个学科的

陕西扶风西周庄白1号窖藏中埋藏了微氏家族几代人制作的礼器，可能原来是家族宗庙陈列、使用的祭器。

纯粹性和必要性。了解这个基本立场，便不难看到贝格利对本书的否定之所以如此坚决和彻底，原因在于本书从头到尾都在讨论艺术形式（包括质地、形状、纹饰、铭文等因素）与社会、宗教及思想的关系；也在于"纪念碑性"这一概念的首要意义就是把艺术与政治和社会生活紧紧地联系在一起。许多读者知道，在学术史上，这种结合美术史、人类学和社会学的跨学科解释方法，在20世纪中、晚期构成了对形式主义美术史学派的一个重大逆反和挑战。我与贝格利在20世纪末期的分歧是这两种学术观念的延续。

由此出发，大家也便不难理解为什么我们二人之间

又出现了另外两点更为具体的分歧——一点关系到古代美术史研究能否参照传世文献，另一点牵涉到讨论秦汉以前的美术时可否使用"中国"这个概念。贝格利在书评中对这两个问题都有十分明确的表态。对于第一个问题，他把传世文献说成是历史上"汉族作家"的作品，认为早期美术史是这些"汉族作家并不了解也无法记载的过去"。使用传世文献去研究早期美术因此是严重的学术犯规——以他的话来说就是："用《周礼》和《礼记》解释商代的青铜器和新石器时代的玉器是中国传统学术最司空见惯的做法，它在科学考古的年代已经名誉扫地。"（除特别注明以外，此处和下文中的引文均出于书评。）这种对文献和文献使用者的武断裁判成为贝格利的一项重要"方法论"基础。由此，他可以在商代和史前艺术的研究中不考虑古代文献，也不需要参考任何运用这些文献的现代学术著作；他可以坚持形式主义学派的自我纯洁性，把研究对象牢牢地限制在实物的范围里；他还可以十分方便地对学者进行归类：使用传统文献解释古代美术的，是"中国传统学术最司空见惯的做法"；而对传统文献表示拒绝的，则体现了"科学考古"的思维。

与此类似，他认为"中国"是一个后起的概念，因此需要从"前帝国时期"的美术史研究和叙述中消失。他在书评中写道："我们不能心安理得地把同一个'中国'的标签加在良渚、大汶口、红山、龙山、石岭下、马家窑和庙底沟等有着显著特色的考古文化所代表的人群身上。而这只不过是众多考古文化中可以举出的几个例子……""尽管因为有语言方面的强有力的证据，我们把公元前1500—前1000年的安阳人叫'中国人'还说得过去，但我们并不知道他们的哪些邻国人或有多少邻国人是说同一种语言。"

由此，他质疑考古学家和美术史家把地区之间的文化交往和互动作为主要研究课题，特别反对追溯这种互动在中国文明形成过程中所起的作用。在他看来，这种研究不过是"对'Chineseness'（中国性）的编造"，而他自己对"地方"的专注，则是对这种虚构的中国性的解构。

我在这两个方面都和贝格利有着重要分歧。首先，我认为美术史家应该最大限度地发掘和使用材料，包括考古材料、传世器物和文献材料，也包括民俗调查和口头文学提供的信息。这是因为现代美术史已经发展成为一个非常广阔的领域，所研究的对象不仅仅是作品，而且包括艺术家和制作者、赞助人和观众、收藏和流通、视觉方式与环境，以及与艺术有关的各种社会机构、文化潮流和思想理论。即使研究的对象是实际作品，所需要解释的也不仅仅是形式和风格，而且包括它们的名称和用途、内容和象征性、创作过程和目的，以及在流传过程中的意义变化等等。这些研究项目中的绝大部分需要多种材料的支持。实际上，要想把一项研究做得深入和富有新意，最首要的条件是开发研究资料，包括各种各样的文献材料。和所有研究资料的运用一样，引证文献有其一定的方法，对传世文献的使用更需要特殊的训练。但是如果因为某些文献有"年代错乱"和内容"不可靠"的情况而全盘否定这类材料的潜在价值，那就不免太过偏颇，最终只能被视为缺少辨识、驾驭文献的必要水准。

贝格利把文献的用途限定为对历史事实的直接记录，因此极度简化了一个复杂的学术问题。实际上，即便考古发现的"当时记载"，也向来具有其特殊的主体性和目的性，不能被看作对历史的纯客观描述。所以，现代美术史对文献的使用，已经远远不止于对简单事实的考证。实

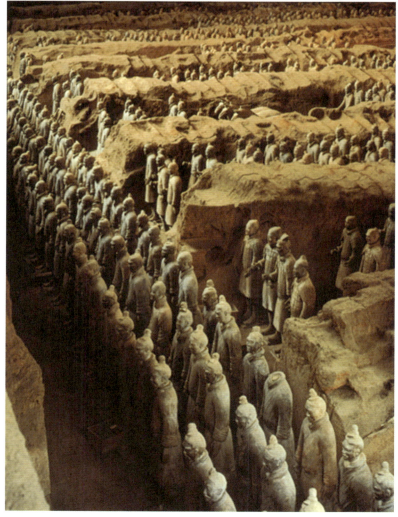

秦始皇骊山陵的巨大墓冢和庞大的"地下军队",是东周以来墓葬艺术和墓葬建筑高度发展的结果。

际上,文献记述的事件、礼仪、景观以及人的生活环境和思想感情等方面的信息,通常是考古材料所难于保存的。通过合理地运用这些文献材料,美术史家往往可以重构出特定的视觉环境,使孤立的艺术品成为社会生活的有机部分。而且,文献的重要性还体现在它为研究古代艺术的"话语"(discourse)提供了第一手材料。"话语"的一个定义是"处理人类非文献活动的文献主体",波洛克(Griselda Pollock)因此认为美术史本身就是关于美术创造的历史话语。中国古籍中保留了极为丰富的解释艺术和视觉文化的这种"文献主体"。虽然这些文献并不是对特殊史实的记录,但是它们把实践上升到概念的层次,为理解中国古代艺术提供了本土的术语和逻辑。正是从这个角度,我在本书中讨论了"三礼"中包含的极为重要的关于"礼器"艺术的系统话语,也从班固和张衡的文学作品中发掘出东汉人对西汉长安的不同描述,大量的铭文材料进而引导我去倾听东汉时期墓葬艺术中的不

汉代墓园中的石兽。

四川东汉墓中出土的说书俑。

同"声音"。可以说,对中国古代艺术话语的发掘和讨论是本书的一个重要组成部分。但贝格利对这种有关"话语"的历史研究似乎毫无兴趣或全然不解,对他说来,讨论玉器和青铜器时只要提到《礼记》或《仪礼》,就足以令一部著作"名誉扫地"了。

关于秦汉以前美术中的"中国"概念问题,我的态度与绝大多数考古学家、历史学家和美术史家一样,一方面注意不同地区、不同时期的文化差异性,另一方面也尽力发掘不同文化之间的渊源与互动。这个辩证的观念可以说是所有关于中国文明起源的重要理论的共同基础,许多杰出的考古学家和历史学家,包括苏秉琦、张光直、吉德炜(David Keightley)等,都对这些理论的形成有过重要

贡献。"中国"无疑是这些理论中的一个基本概念，但这并不是那种铁板一块的、所谓后世"汉族作者"心目中的华夏概念，而是一个既具有复杂文化内涵，又具有强烈的互动性和延续性、在变化中不断形成的文化共同体。如前所述，本书的主要目的是在宏观层面上重新思考早期中国美术史的叙述问题，因此我把讨论的重点放在了中国古代美术发展中的延续和断裂上，以时间为轴，重新界定这一艺术传统的主线。所说的"中国"或"中国美术传统"也就绝不是贝格利所谴责的那种强加于古代的现代政治理念，而是一个被讨论和研究的历史对象。还需要加以说明的是，我一向认为这种宏观叙述只是美术史写作的一种模式；对地区文化和考古遗址的"近距离"分析代表了另外的模式，业已反映在我的其他著述中（见《礼仪中的美术》中的多篇文章）。总的来说，我认为美术史家不但可以选择不同的研究对象和研究方法，而且也应该发展不同的史学概念和解释模式。这些选择不应该是对立和互相排斥的，而应该可以交流和互补。惟其如此，才能不断推进美术史这个

传东晋顾恺之《女史箴图》局部，代表了独立艺术家和卷轴画的产生。

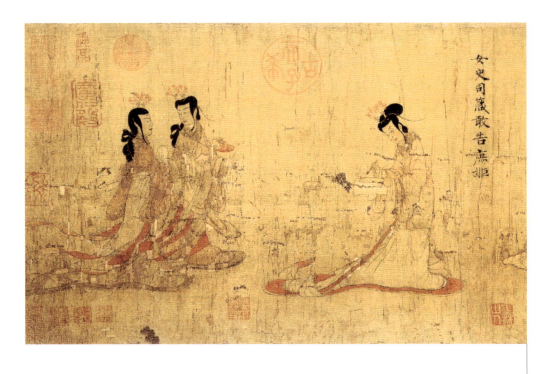

学科的发展。

遗憾的是,这种合作的态度与贝格利所强调的美术史的"纯洁性"又发生了矛盾。他对本书的评介和其他一些著作中都显示了一种强烈的排他性,其主要的批评对象是他称为"中国考古学家"(Chinese archaeologists)的一群人,其中既包括国内的考古学家和美术史家,也包括在西方从事研究的华人学者。据我所知,他从未从学术史的角度对这个集合体进行界定,但他的批评显示出这些学者在他心目当中的三个共性:一是他们的民族主义立场;二是他们对传统史学的坚持;三是他们对文献的执著。从某些特定的角度和场合来看,贝格利所批评的现象是有着一定的事实基础的,但他的总的倾向是把个别现象本质化,把学术问题政治化。在他的笔下,这些中国考古学家的"研究目的总是为了牵合文献记载,宁肯无视或搪塞与此抵牾不合的证据";他们总是"维护国家的尊严"和"坚持传统的可靠性",不惜通过对考古资料的曲解去达到这种目的;他们对传统文献的钟爱不但表明了他们的守旧立场,而且还赋予自己以"文化当局者的权威"(引文见书评和他写作的《商代考古》一章,载于《剑桥中国上古史》)。他以这些武断的词句,一方面为众多中国或中国出生的学者塑造了一个漫画式的群像,另一方面又赋予自己一个"文化局外人"的客观、科学的身份。诚然,任何学术研究都不可能完美无缺,面面俱到,因此严肃的批评和商榷对学术的发展具有非常重要的意义。但是贝格利的这种"学术批评",可以说是已经滑到了种族主义的边缘。

田晓菲教授在她的评论中指出,贝格利并不能代表西方考古学家——更遑论"先锋"。同样,我需要声明《纪

念碑性》这本书绝不是任何"中国学派"的代言；它记录的只是我个人在探索中国古代美术传统中的一些心得体会。"传统"在这里不是某种一成不变的形式或内容，而是指一个文化体中多种艺术形式和内容之间变化着的历史联系。上文对本书写作初衷的回顾已显示出，我对中国古代美术传统的界定是沿循着两个线索进行的。一个是文化比较的线索，即通过"纪念碑性"在中国古代美术中的特殊表现来确定这个艺术传统的一些基本特性。另一个是历史演变的线索——通过对一个波澜壮阔的历史过程的观察去发掘中国古代美术内部的连续性和凝聚力。正是这样一种特殊的研究目的和方法，使我把目光集中到那些我认为是中国古代美术最本质的因素上去，而把对细节的描述和分析留给更具体的历史研究。因此，我希望读者们能把这本书看作重构中国古代美术宏观叙述的一种尝试，而不把它当成提供研究材料和最终结论的教科书或个案分析。对我来说，这本书的意义在于它反映了一个探索和思考的过程。十多年后的今日，我希望它所提出的问题和回答这些问题的角度仍能对研究和理解古代中国美术的发展有所裨益。

开放的艺术史丛书

尹吉男　主编

* 武梁祠：中国古代画像艺术的思想性
 [美] 巫鸿 著　柳扬 岑河 译

* 礼仪中的美术：巫鸿中国古代美术史文编
 [美] 巫鸿 著　郑岩 王睿 编　郑岩等 译

* 时空中的美术：巫鸿中国美术史文编二集
 [美] 巫鸿 著　梅玫 肖铁 施杰 译

* 黄泉下的美术：宏观中国古代墓葬
 [美] 巫鸿 著　施杰 译

* 美术史十议
 [美] 巫鸿 著

* 万物：中国艺术中的模件化和规模化生产
 [德] 雷德侯 著　张总等 译　党晟 校

* 傅山的世界：十七世纪中国书法的嬗变
 [美] 白谦慎 著

* 另一种古史：青铜器纹饰、图形文字与图像铭文的解读
 [美] 杨晓能 著　唐际根 孙亚冰 译

* 石涛：清初中国的绘画与现代性
 [美] 乔迅 著　邱士华 刘宇珍等 译

* 祖先与永恒：杰西卡·罗森中国考古艺术文集
 [英] 杰西卡·罗森 著　邓菲等 译

* 道德镜鉴：中国叙述性图画与儒家意识形态
 [美] 孟久丽 著　何前 译

* 山水之境：中国文化中的风景园林
 吴欣 主编　柯律格、包华石、汪悦进 等著

* 雅债：文徵明的社交性艺术
 [英] 柯律格 著　刘宇珍 邱士华 胡隽 译

* 长物：早期现代中国的物质文化与
　　社会状况
　　［英］柯律格 著　高昕丹 陈恒 译

大明帝国：明代的物质文化与视觉文化
　　［英］柯律格 著　黄小峰 译

* 从风格到画意：反思中国美术史
　　石守谦 著

* 移动的桃花源：东亚世界中的山水画
　　石守谦 著

早期中国的艺术与政治表达
　　［美］包华石 著　王苏琦 译

董其昌：游弋于官宦和艺术的人生
　　［美］李慧闻 著　白谦慎 译

（*为已出版）

生活·讀書·新知 三联书店刊行

巫鸿作品精装（五种）

礼仪中的美术：巫鸿中国古代美术史文编

时空中的美术：巫鸿古代美术史文编二集

黄泉下的美术：宏观中国古代墓葬

武梁祠：中国古代画像艺术的思想性

美术史十议

生活·讀書·新知 三联书店刊行